렘브란트,
빛의 화가

타이펙스 글·그림

박성은 옮김

Typex'
French

암스테르담에서 자랐기에 렘브란트의 흔적은 항상 내 주위에 있었다. 17세기에 지어진 건물들이 아직 많이 남아있어 렘브란트와 그의 아내 사스키아가 함께 살며 아들 티투스를 낳은 집을 가볼 수도 있다. 부엌으로 들어가면 렘브란트가 〈야간순찰〉을 그렸다고 짐작되는 작은 마당이 나온다. 제자들을 가르쳤던 작업실도 아직 남아있다. 렘브란트가 동판화를 만들었던 작은 작업실도 볼 수 있다. 사스키아가 죽었던 침실로 향하는 계단에 이르기까지, 지금도 렘브란트의 발자취를 따라갈 수 있다.

렘브란트는 여러 작품을 남겼지만 알려진 것이 전부가 아니다! 워낙 유명한 작가이기 때문에 많은 작품이 있고 지금도 정기적으로 전시되고 있다. 〈야간순찰〉 같은 걸작이 포함된 가장 큰 규모의 컬렉션은 암스테르담에 있는 국립릭박물관에서 소장하고 있다. 암스테르담에 사는 모든 아이가 부모 손에 이끌려, 또는 학교 견학으로 이곳을 관람한다.

2010년 여름, 나는 국립릭박물관으로부터 렘브란트를 주제로 그래픽노블을 만들어달라는 요청을 받았다. 나는 제대로 생각해보기도 전에 하겠다고 대답했다. 렘브란트에 관해 이미 알려진 내용 말고 어떤 새로운 것이 있을까? '교과서 같은 교육용 책은 피하고 싶다'라는 것이 박물관의 생각이었다. 이미 그런 책들이 너무 많았다. 박물관에서 원한 것은 내 개인적인 시각으로 바라본 렘브란트, 즉 한 아티스트가 또 다른 아티스트 렘브란트를 보여주는 책이었다. 완성하려면 3년 정도는 걸릴 일이었다.

우선 렘브란트에 관한 책을 읽으면서 작업을 시작했다. 그리고 1634년 사스키아와의 혼인증명서, 1641년 렘브란트의 아들 티투스의 출생증명서와 1654년 코르넬리아의 출생증명서, 1650년 하녀 헤이르체가 법정에 제출한 기소장, 1654년 두 번째 하녀 핸드리키에게 교회가 내린 추방명령, 1656년 렘브란트가 파산할 때 몰수한 소유물

WHEN YOU GROW UP IN AMSTERDAM, REMBRANDT I ALWAYS AROUND THE CORNER.

A LOT OF THE OLD BUILDINGS FROM THE 17TH CENTURY STILL THERE AND YOU CAN EVEN VISIT THE HOUSE WH REMBRANDT LIVED WITH HIS WIFE SASKIA AND WHE HIS SON TITUS WAS BORN.

YOU CAN WALK THROUGH THE KITCHEN AND SEE THE SMALL COURT WHERE, PRESUMABLY, HIS MOST FAMOU PAINTING - THE NIGHTWATCH - WAS CONCEIVED. HIS ST IS STILL THERE WHERE HE PAINTED OTHER MASTERY AND WHERE HE HAD HIS PUPILS. YOU'LL SEE THE SMALLER GRAPHIC STUDIO WHERE HE MADE HIS ETCHIN YOU'RE STILL ABLE TODAY TO FOLLOW REMBRANDT'S STE UP THE STAIRS TO THE BEDROOM WHERE SASKIA DIED ONLY A FEW BLOCKS AWAY YOU CAN DROWN YOUR SORR IN THE SAME PUB REMBRANDT COULD HAVE GONE TO, 365 YEARS BEFORE YOU.

WHAT REMAINS IS HIS WORK, AND THERE'S NO END TO IT BECAUSE REMBRANDT HAS ALWAYS BEEN A FAMOUS PAIN THE MOST OF IT IS CONSERVED AND STILL SHOWN REGULAR THE LARGEST COLLECTION, WITH SOME OF HIS MOST FAMOUS WORKS SUCH AS 'THE NIGHTWATCH', IS IN THE AMSTER RIJKSMUSEUM. EVERY AMSTERDAM CHILD HAS BEEN THERE, EITHER WITH HIS PARENTS OR WITH SCHOOL. OR BO

IN THE SUMMER OF 2010 I WAS ASKED BY THE RIJK TO DO A GRAPHIC NOVEL ABOUT REMBRANDT. I ALREA HAD SAID YES BEFORE I TOOK TIME TO THINK ABOUT IT - WHAT COULD I POSSIBLY TELL THAT HASN'T ALREADY BE TOLD A MILLION TIMES? 'THE LAST THING WE WANT IS AN EDUCATIONAL BOOK' THE MUSEUM TOLD ME, THEY ALREADY HAD ENOUGH OF THOSE. WHAT THEY WANTED WAS MY PERSONAL APPROACH, AS O ARTIST TO ANOTHER. IT WOULD TAKE ME THREE YEARS TO FINISH.

FIRST SET TO WORK BY BURYING MYSELF IN A HEAP OF BOOKS ON HIS LIFE. THE FACTS WE KNOW ARE ALL BUILT AROUND A FEW OFFICIAL DOCUMENTS. A MARRIAGE CERTIFICATE TO SASKIA VAN UILENBURGH IN 1634, BIRTH CERTIFICATES OF HIS OFFSPRING, TITUS IN 1641 AND CORNELIA IN 1654, A COURT INDICTMENT BY HIS MAID AND MISTRESS GEERTJE DIRCX IN 1650, THE BANISHING FROM CHURCH OF HIS SECOND MAID AND CONCUBINE HENDRICKJE STOFFELS IN 1654. A LONG LIST OF PERSONAL BELONGINGS THAT WERE TAKEN AWAY FROM HIM ON HIS BANKRUPTCY IN 1656 (AN ALMOST LITERAL TRANSCRIPTION OF THAT LIST YOU CAN FIND ON PAGE 135 OF THE BOOK YOU'RE NOW HOLDING). DEATH CERTIFICATES OF SASKIA IN 1642, HENDRICKJE IN 1663 AND TITUS IN 1668.

THERE ARE VERY FEW TEXTS OF HIS CONTEMPORARIES ABOUT REMBRANDTS PERSONALITY, ASIDE FROM SOME SIDE MARKS AND SMALL OBSERVATIONS. JUDGING FROM THEM YOU GET THE IMPRESSION HE WAS NOT THE EASIEST PERSON TO GET ALONG WITH. A BIT OF A CRUDE MAN WHO LIVED FOR HIS WORK. THE GENERAL IMAGE WE HAVE OF REMBRANDT IS A ROMANTIC ONE, CONCEIVED IN THE 19TH CENTURY, OF THE EVER STRUGGLING TORTURED ARTIST. I THOUGHT THAT WAS A BIT FLAT, TOO BLACK AND WHITE. I WANTED TO GIVE HIM COLOUR, TO BRING HIM TO LIFE.

IF YOU WANT TO GET TO KNOW REMBRANDT PERSONALLY THERE IS NO BETTER WAY TO START THAN WITH HIS ENDLESS ARRAY OF SELF PORTRAITS.
REMBRANDT LOOKING INTENSELY AT HIS OWN FACE, TRYING TO CONVEY WHAT THERE IS TO BE SEEN. A FIRSTHAND SOURCE OF THE ARTIST AND HIS IMAGE.

BUT HOW DOES THIS MAN TALK, HOW DOES HE MOVE? I COMBINED MY IMPRESSIONS OF HIM WITH PERSONAL EXPERIENCES AND OBSERVATIONS OF PEOPLE AROUND ME, PEOPLE I KNOW.

THE REMBRANDT I CAME UP WITH IS NOT A GREAT TALKER OR A VERY SOCIABLE PERSON. HE ISN'T VERY ADVANCED IN EXPRESSING HIMSELF OTHER THAN IN PAINT. THAT IS WHY I SHOW HIM THROUGH THE EYES OF OTHERS AROUND HIM, REFLECTED AS IN A MIRROR. BY LOVERS, FRIENDS, FAMILY AND EVEN AN ELEPHANT...

Typex VIII-'20

목록(139쪽에 거의 그대로 나열했다), 1642년 사스키아의 사망증명서, 1663년 핸드리키에의 사망증명서, 1668년 티투스의 사망증명서 같은 공식 자료에 의존했다.

렘브란트와 동시대에 살았던 사람들이 그의 성품이나 사생활을 쓴 글은 그리 많지 않다. 이들의 글을 보면 렘브란트는 그리 원만한 성격의 소유자는 아니었던 것 같다. 오히려 그림 그리는 데 열중하는 다소 거친 성격의 사람이었다. 흔히 떠올리는 고뇌하는 낭만적인 예술가 렘브란트의 이미지는 19세기에 형성되었다. 이런 일반적인 이미지는 너무 평범하고 흑백논리처럼 단순해 보인다. 그래서 이 책에서는 렘브란트의 다채로운 원래 모습을 표현하고 싶었다.

렘브란트를 알고 싶다면 먼저 수많은 그의 자화상을 보는 것을 추천한다. 렘브란트는 자신의 얼굴을 뚫어져라 쳐다보면서 깨달은 것을 표현하고자 애썼다. 자화상이야말로 아티스트 렘브란트와 그의 이미지를 이해하는 가장 직접적인 자료다. 나 또한 이런 방법으로 그를 이해하기 시작했다.

하지만 그가 어떻게 말했는지, 어떻게 움직였는지는 어떻게 해야 알 수 있을까? 나는 주변에 아는 사람들을 직접 겪고 관찰하면서 받은 인상과 렘브란트에 대한 인상을 접목하기 시작했다. 내가 생각하는 렘브란트는 말이 많거나 사교적인 사람이 아니다. 그림을 그리는 것 외에는 자기표현이 서툰 사람이다. 마치 거울에 투영된 모습을 보듯 그의 연인, 친구, 가족, 심지어 코끼리에 이르기까지, 주변 인물들을 통해 렘브란트를 보여주고자 했던 이유도 바로 여기에 있다.

Typex

서양 미술사의 위대한 작가,
렘브란트의 삶이 놀라운 드로잉으로 되살아나다

네덜란드 암스테르담 국립박물관이 소장한 렘브란트의 대표작 〈야간순찰〉과 〈유대인 신부〉 앞에는 전 세계에서 몰려든 사람들이 늘 장사진을 치고 있다. 렘브란트는 그가 살았던 17세기는 물론이고 서양 미술사를 통틀어 위대한 화가이다. 바로크 시대라고도 부르는 17세기는 위대한 '회화의 시대'이기도 했다. 카라바조를 필두로 푸생, 루벤스, 반다이크, 벨라스케스 등 천재적인 화가들이 활동하던 멋진 시대였다. 특히 렘브란트는 17세기 회화의 모든 성과를 집대성하여 가장 심오하고 위대한 인간 드라마를 그려냈다.

철학자 데카르트가 암스테르담을 '모든 가능성의 집합소'라고 불렀던 것처럼, 1648년 독립 이후 황금기를 맞이한 신생 강소국 네덜란드는 새로운 것들이 태어나고 융합하는 역동적인 현장이었다. 특히 암스테르담은 코끼리 한 스켄이 유럽 순회 중 두 번이나 들렀고, 렘브란트가 진귀한 물건을 사들이느라 가산을 탕진할 정도로 다양한 물품이 흘러들어 오는 무역 도시이기도 했다. 렘브란트의 작품은 이러한 당시 네덜란드의 역동성을 배경으로 탄생했다.

암스테르담 근교 레이던의 중산층 가정에서 태어난 렘브란트는 부모의 지지 속에서 그림을 그리기 시작했고, 젊어서부터 재능을 인정받았다. 이후 부유한 상속녀 사스키아와 결혼했고, 신혼은 꿈만 같았다. 사스키아는 렘브란트의 그림 속에서 꽃의 여신으로, 때로는 귀부인으로 등장한다. 하지만 그녀의 말년은 거듭된 출산과 사산으로 몸이 허약해져 누워있는 안타까운 모습이었다. 병든 아내를 그리는 렘브란트의 심정은 오죽했을까? 서른 살의 사스키아는 어린 티투스를 남기고 결혼 8년만인 1642년 세상을 떠났다.

1642년은 렘브란트에게 혹독한 해였다. 이 해에 렘브란트는 그의 대표작인 〈야간순찰〉을 완성한다. 기존의 집단 초상화 방식을 완전히 벗어나 자신만의 독자적인 걸작을 완성한다. 그러나 이 위대한 작품은 몰락의 시작이었다. 관습을 반복하지 않고 부단히 혁신해온 그의 그림은 대중에게서 멀어지기 시작했고, 주문자를 무시하고 마음대로 그리는 화가로 비난받기 시작했다.

사스키아는 렘브란트의 낭비벽을 걱정한 주변 사람들의 권유를 받고 그가 재혼하면 사스키아의 유산을 쓸 수 없도록 유언을 남겼다. 이 때문에 렘브란트는 정식으로 재혼할 수 없었다. 1654년, 정식 부인이 되지는 못했어도 렘브란트의 곁을 굳건히 지킨 숨은 아내 헨드리키에는 교회재판소에 소환되는 곤혹을 치러야 했다. 수입은 줄어드는 데도 씀씀이를 줄이지 못한 렘브란트는 결국 파산했다. 1656년의 일이었다. 이제 렘브란트의 일생에 남은 것은 어두운 일뿐이었다. 1663년 렘브란트보다 17살이나 젊은 헨드리키에가 세상을 떠났고, 렘브란트가 죽기 한 해전 아들 티투스가 27살이라는 나이로 먼저 세상을 떠났다. 늙은 렘브란트에게 마지막으로 남은 것은 고독과 궁핍뿐이었다.

렘브란트의 위대한 작품들은 깊은 인간적 고뇌 속에서 태어났다. 그리스 비극 〈안티고네〉에서 울려 퍼지던 "인간의 짧막한 기쁨은 다가올 기나긴 슬픔의 시작인 것을"이라는 합창 대목은 그의 인생에 딱 맞았다. 달콤한 행복을 맛보았기에 뒤따르는 고통은 더욱 쓰라렸다. 젊은 시절 렘브란트가 누렸던 행복은 모두 쓰라린 비통함으로 귀결되고 말았다.

가족을 잃고 홀로 남은 렘브란트는 자화상에 몰두한다. 주문하는 사람도 없고, 모델도 필요 없으니 마음껏 작업할 수 있는 주제였다. 렘브란트는 유화 40여 점, 에칭 30여 점의 자화상을 남겼다. 자화상이란 용어도 없던 시대에 태어난 이 작품들은 그의 대표작이다. 렘브란트는 자화상을 통해 회화에서 최초로 '나란 누구인가?'라는 질문을 던졌다. 자화상 속의 렘브란트는 울고 웃고, 당당하고 비굴하다. 그는 왕이자 거지이며 웃다가 죽은 가련한 화가였다. '대항해 시대'이자 '종교 개혁'과 '반종교 개혁'이 충돌하는 시대였던 17세기는 '근대 문화의 기틀'이 놓이기 시작한 시기였다. 또한 역동적으로 변화하는 시대 속에서 고독하게 자아를 탐색하는 근대 문화의 주체인 개인(Individual)이 탄생한 시대였다. 자아에 대한 모색을 담은 렘브란트의 자화상은 이런 시대를 압축해낸 위대한 작품이다.

〈렘브란트, 빛의 화가〉에는 이런 렘브란트의 작품들이 타이펙스라는 또 다른 예술가의 드로잉으로 자연스럽게 녹아들어 있다. 타이펙스의 이런 시도는 렘브란트의 생애와 작품의 경계를 무너뜨려 독자가 한 예술가의 삶을 한층 깊게 체험하도록 한다. 바로 이런 점이 그래픽노블만이 시도할 수 있는 진정한 매력이 아닐까?

이 책의 마지막 장면 또한 아주 인상 깊다. 홀로 남아 고독과 싸우며 자화상을 그리는 장면이 반복된다. 그러던 어느 순간 렘브란트가 사라진다. 그리고 그림이 완성된다. 책이 암시하는 바대로, 렘브란트의 삶은 그 자체로 예술이 되었다.

렘브란트는 네덜란드의 대표적인 국민화가이지만 한국에서는 인지도가 낮은 편이다. 이 책을 통해 한국에서도 렘브란트와 그의 그림이 널리 알려졌으면 하는 바람이다. 그리고 한국의 독자들도 본문 곳곳에 쓰인 렘브란트의 그림을 직접 찾아가며 보는 즐거움을 함께 누렸으면 좋겠다.

이진숙(미술 평론가)

1 = 한스켄 1642 10

2 = 엘지에 1642 22

4 = 사스키아

5 = 헤이르체 1650 106

7 = 고둥 1656 136

8 = 곰쥐 1663 148

10 = 티투스 1668 198

3 = **안** 1629 **46**

1631 / 1634 / 1639 / 1642 **64**

6 = **헨드리키에** 1654 **122**

9 = **코르넬리아** 1663 **182**

11 = **렘브란트** 1610 / 1669 **214**

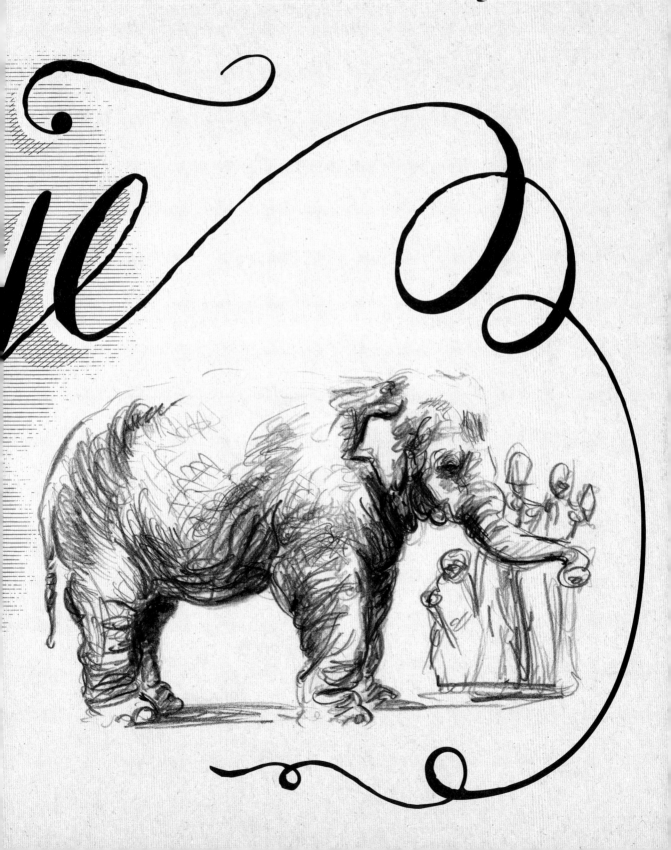

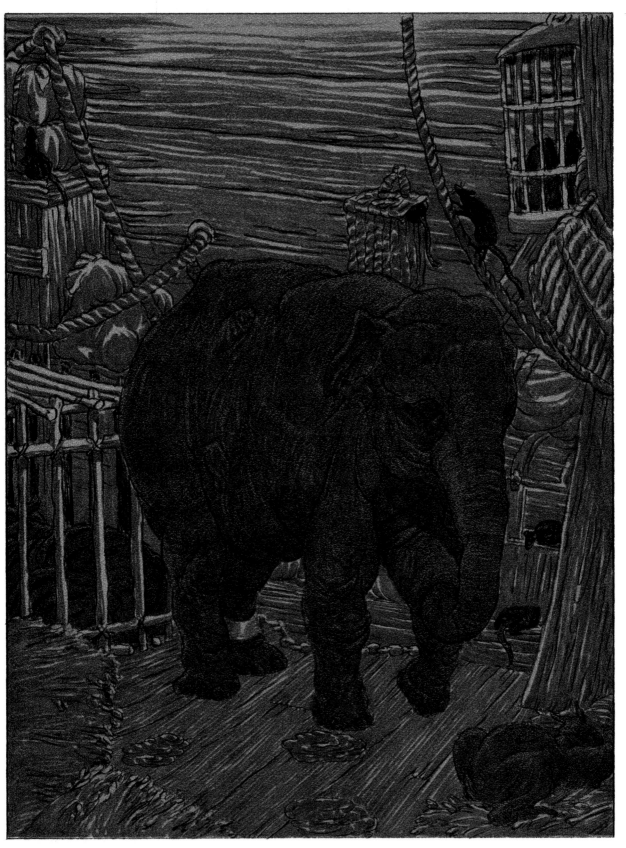

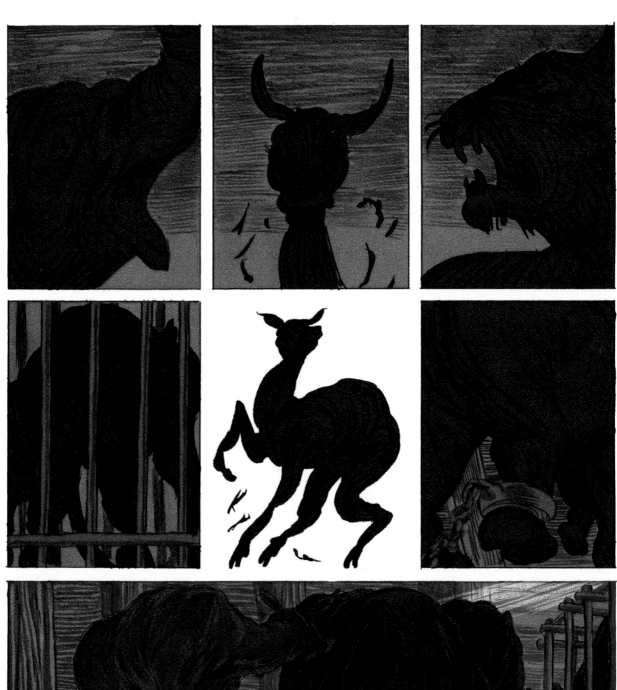
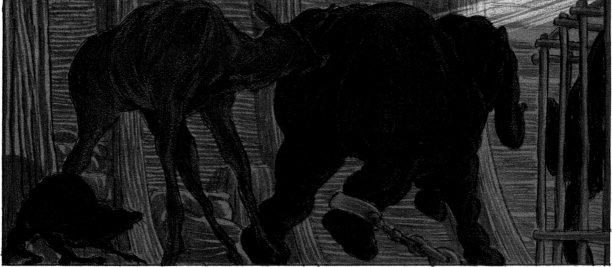

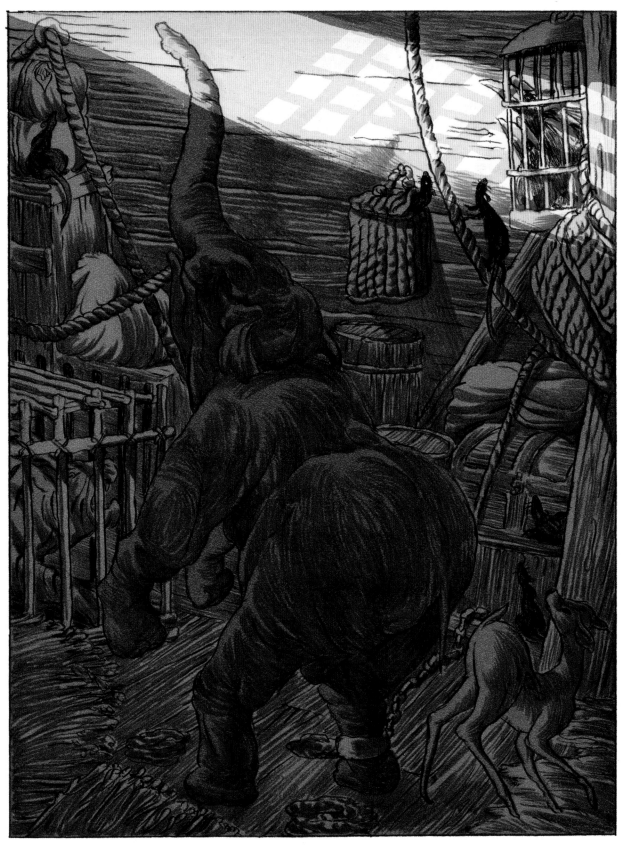

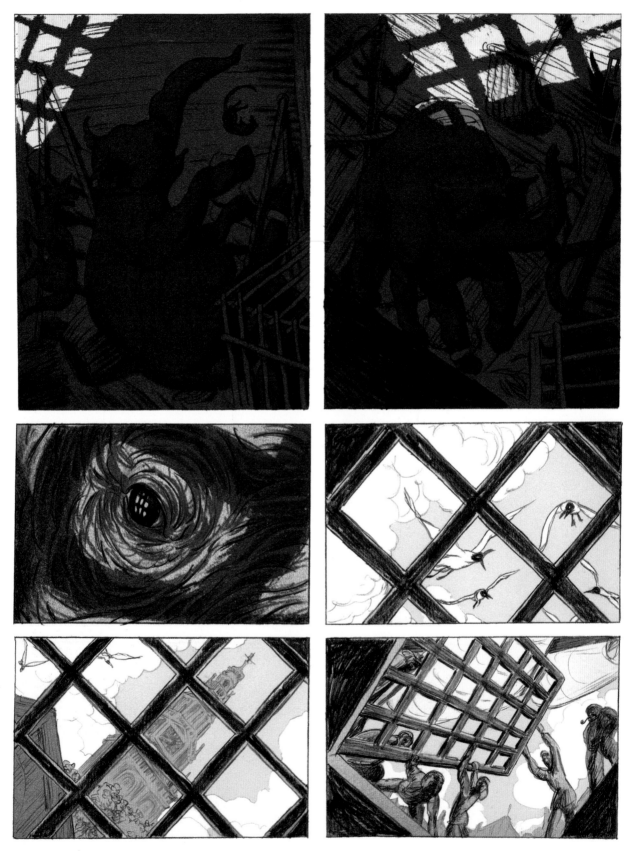

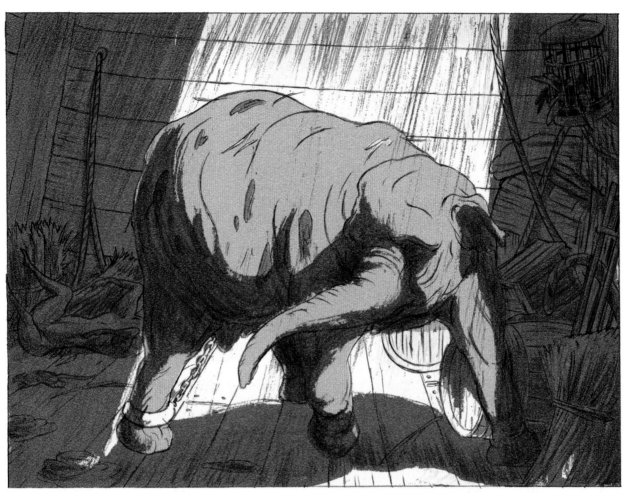

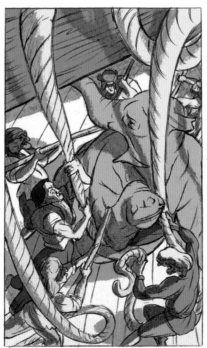

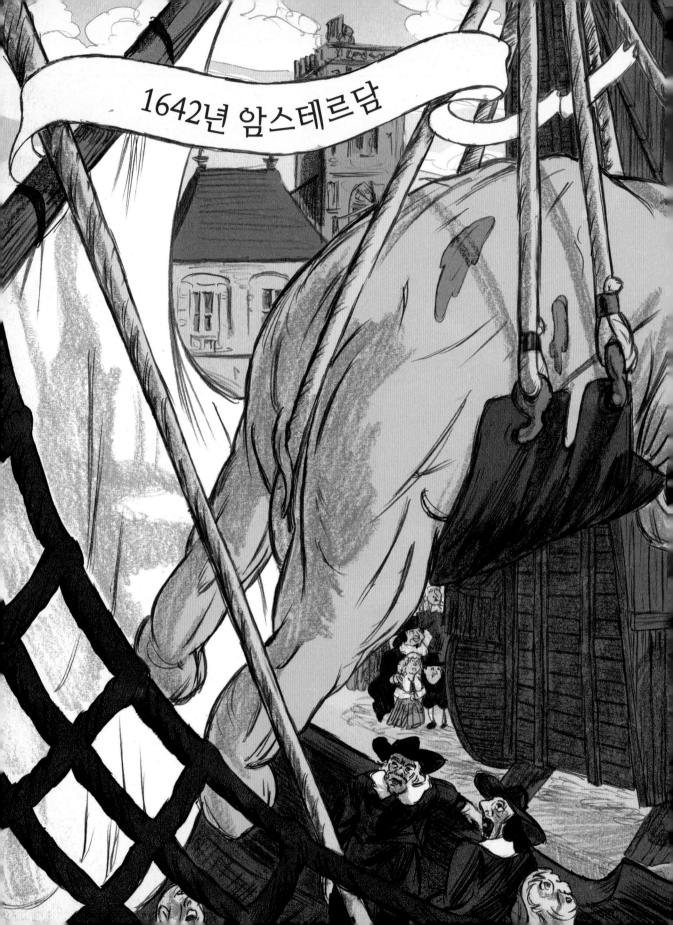

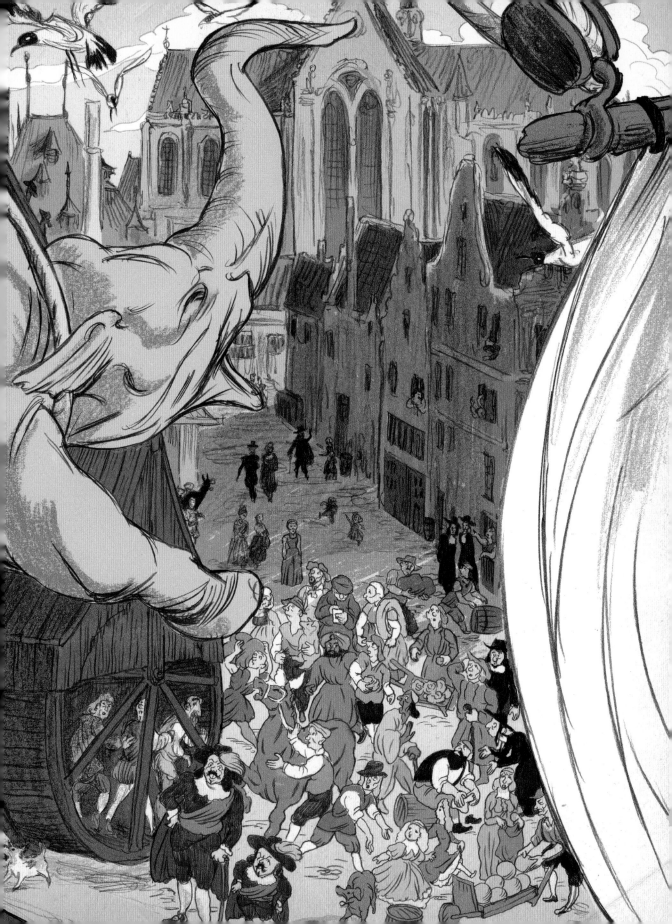

엘지에

안 돼, 안 돼. 둘런스트라트는 피하자고 했잖아.

?

보지 말게! 바닝 코크 대장과 그의 병사들이야.

또 군대 그림을 그려 달라고 조를 것이 분명해. 정말 귀찮아.

이보게, 헤이르체, 내 물건들 가지고 집에 가서 내가 한 시간 정도 있다가 갈 거라고 하게.

누가 물어보거든 날 못 봤다고 해.

알겠습니다, 나리.

이 바보들을 그려도 되겠군.

어험.

렘브란트 선생님, 여기 이 친구 얼굴을 좀 보세요. 이런 얼굴은 꼭 그리실 거예요.

얼굴 한번 희한하죠?

렘브란트라고? 당신이 렘브란트군요!

이분께 맥주 한 잔 드려.

제 상사가 당신의 100길더짜리 그림을 갖고 계세요. 정말 아름다운 작품이에요.

렘브란트 선생님, 여기 좀 보세요. 아직도 삼손 같은 모델을 찾고 계신가요?

렘브란트 선생님이세요?

제 이름은 엘지에 크리스티안스예요.
덴마크에서 왔어요.

일자리도 없고 돈도 없어요.
제가 요리와 청소를
해드릴게요.

그림 모델도 되어드릴게요.

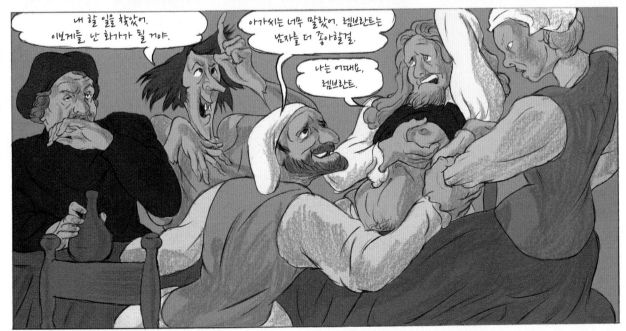

내 할 일을 찾았어.
이것들, 난 화가가 될 거야.

아가씨는 너무 말랐어. 렘브란트는
남자를 더 좋아할걸.

나는 어때요,
렘브란트.

도와주시겠어요, 렘브란트 선생님?

?

손님을 귀찮게 하지 마, 이 걸레 같은 년. 말했잖아, 너한테 줄 일자리는 없다고.

어서 나가, 꺼져.

자자 마리, 진정하게. 여기 맥주 좀 가져와. 이 아가씨 마실 진도 한 잔 주고.

28

난 돈이 한 푼도 없네.

제가 내드리죠, 렘브란트 씨!

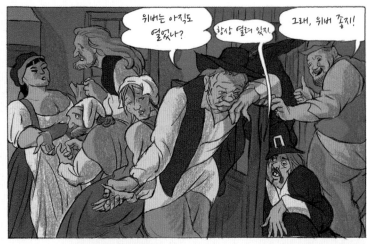

위버는 아직도 열었나?

항상 열려 있지.

그래, 위버 좋지!

거기서 한잔만 더 하시죠.

집에 가봐야 해. 아내가 몸이 안 좋아.

그렇다면 지금쯤 주무시고 계시겠네요.

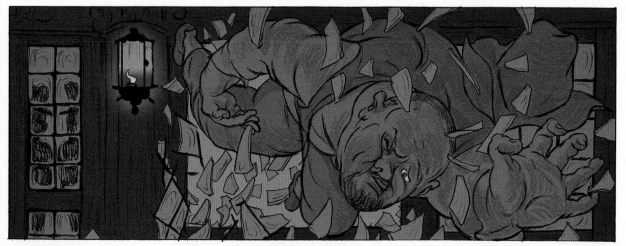

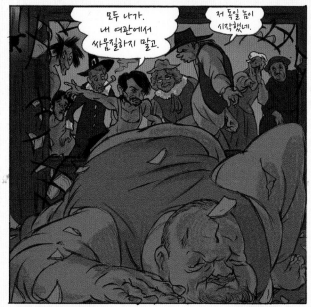

모두 나가. 내 여관에서 싸움질하지 말고.

저 독일 놈이 시작했네.

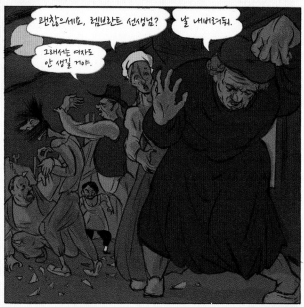

괜찮으세요, 렘브란트 선생님?

날 내버려둬.

그래서는 여자도 안 생길 거야.

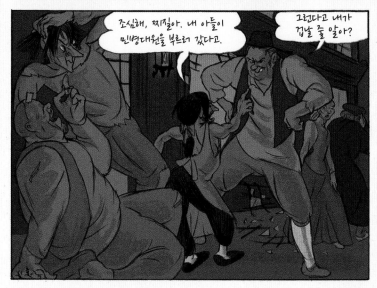

조심해, 찌질아. 내 아들이 민병대원을 부르러 갔다고.

그런다고 내가 겁낼 줄 알아?

민병대원이라고?

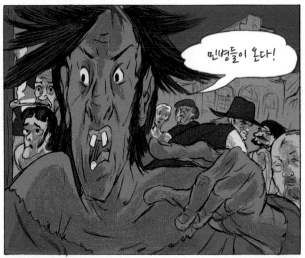

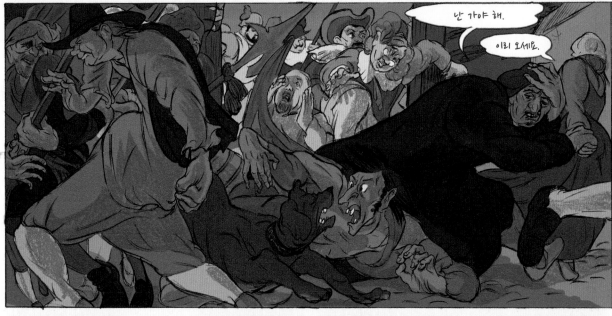

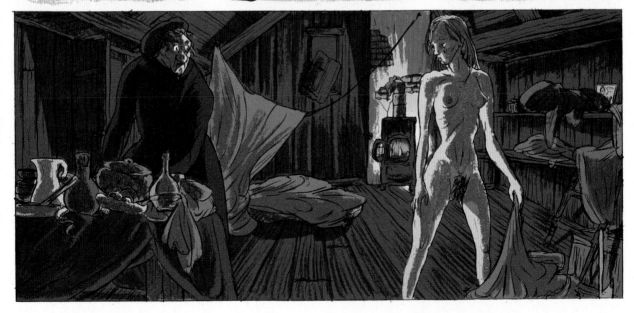

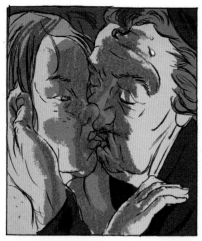

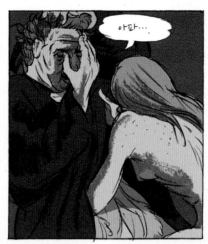

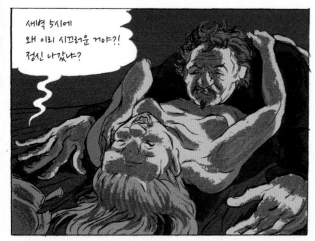

새벽 5시에
왜 이리 시끄러운 게야?!
정신 나갔냐?

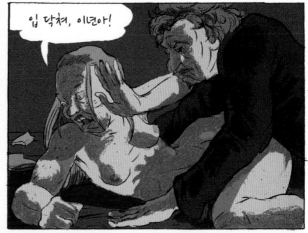

입 닥쳐, 이년아!

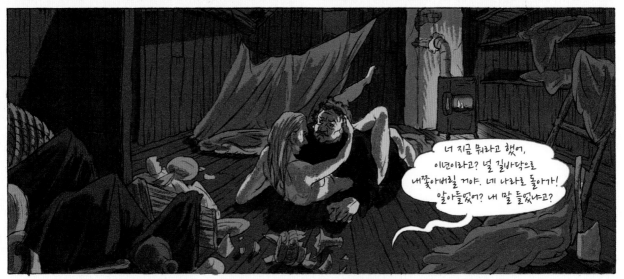

너 지금 뭐라고 했어,
이년이라고? 널 길바닥으로
내쫓아버릴 거야. 네 나라로 돌아가!
알아들었어? 내 말 들었냐고?

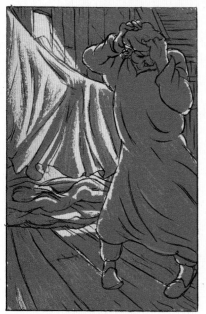

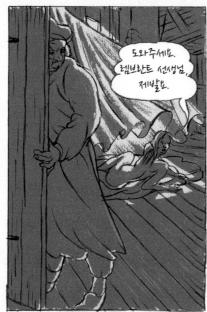

도와주세요.
렘브란트 선생님,
제발요.

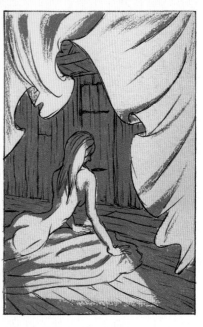

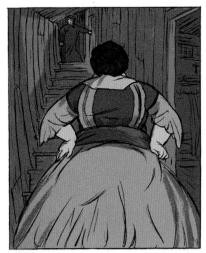

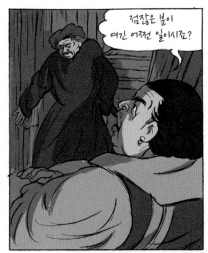

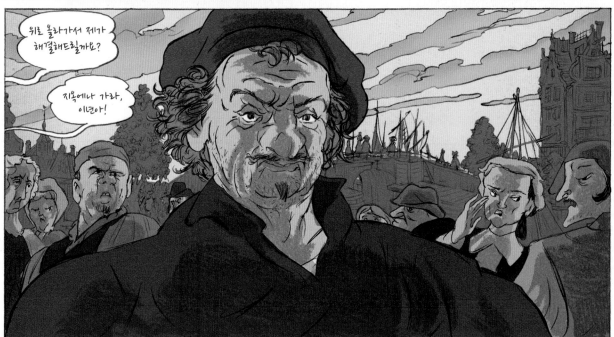

술 드셨어요?

여보?

다시 자구려.

콜록콜록. 밤새 어디 계셨어요?

걱정했어요.

코끼리를 봤소.

콜록콜록. 새벽 5시 반에요?

여보?

점잖은 부인에게 그런 일이 일어나다니, 충격이네요!

이젠 집도 안전하지 않아요.

안녕하세요, 판 레인 씨.

두통약 좀 주시오.

네, 알겠습니다. 판 레인 씨.

여기 있습니다. 판 레인 씨.

아하, 여기 계셨군요.

아, 바닝 코크 대장님이시군요.

몸집이 좋은 중년 남자가 살인이 일어나기 직전에 그 현장에 있었다고 하더군요.

이 목격자를 찾지 못한다면 그 아가씨 상황이 아주 불리해져요.

뼈가 부스러질 때까지 도끼를 내리치고 목을 조르고... 젊은 아가씨 팔자가 참 사나워요.

그럼 마땅한 벌을 받아야겠군요. 그게 나와 무슨 상관이죠?

아, 물론 화가이시니 공개처형에만 관심이 있으시겠군요.

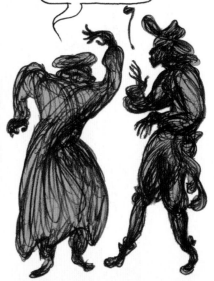

뭐라고요?! 나를 뭐로 보는 겁니까? 난 화가이지 짐승이 아닙니다!

죄송합니다.

이런 터무니없는 얘기를 듣고 있다니 내가 정신이 나갔군요.

판 레인 씨 또 물어볼 게 있는데 언제...

가겠소.

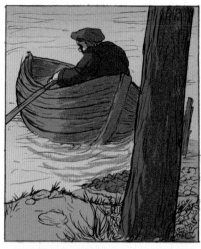

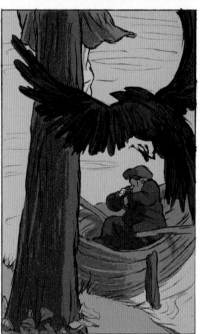

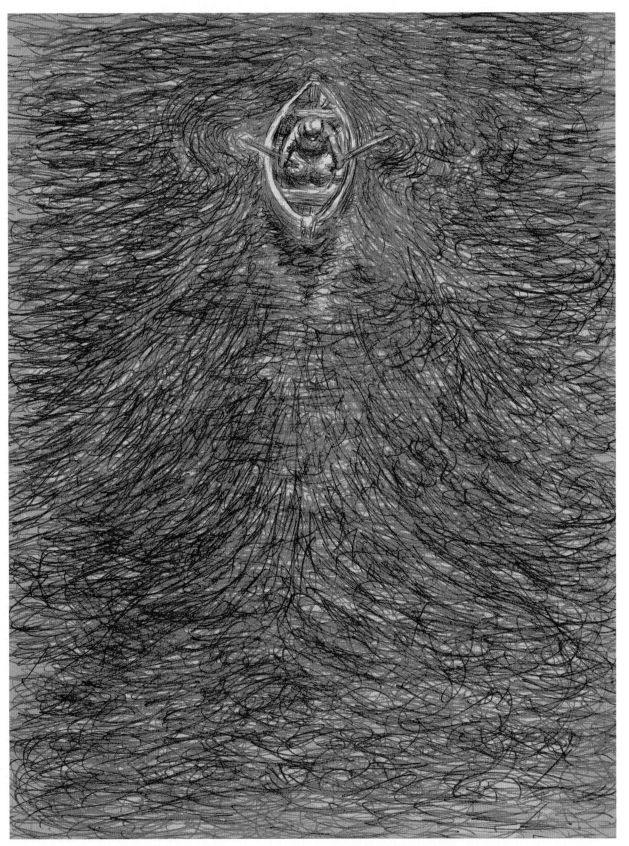

1629년 레이던

오라네-나사우 가문의 왕자
프레데릭 헌드릭의 비서인
콘스탄테인 하위헌스라고 하네.

만나 뵙게 되어 영광입니다.
저는 얀 리번스라고 합니다.

선생님 작품의 팬입니다.

오, 라틴어를 읽을 줄 아는군.

엇, 조심하세요. 카바이트랑 아마인유로 친구와 실험을 좀 하고 있었습니다.

흥미롭군. 뭔가 나왔나?

그냥 어지럽히기만 한 셈이죠.

다음엔 머스캣을 살짝 넣어 보게. 그러면 폭발 효과가 좀 줄어들 테니.

그렇군요.

모르시는 게 없군요?

아부는 그만하게, 젊은이. 그런데 이거 자네 작품인가?

네, 하위헌스 씨. 아브라함과 이삭입니다.

훌륭해.

자네 몇 살인가, 안?

22살입니다.

볼이 반송반송해서 18살도 안 되어 보여.

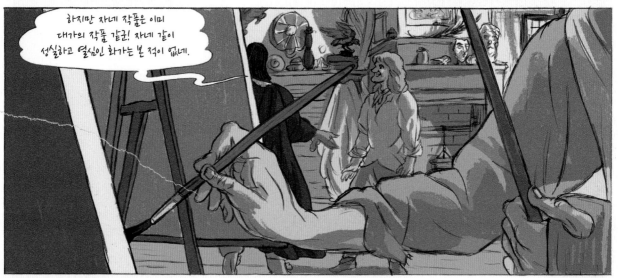

하지만 자네 작품은 이미 대가의 작품 같군! 자네 같이 성실하고 열심인 화가는 본 적이 없네.

감사합니다. 요즘 열심히 작업 중이에요. 하지만 잘 아시다시피 여긴 항상 바쁜 편이죠.

그런 것 같군. 자네 동료는 내가 들어오고 난 이후에도 계속 작업 중인 거 같으니 말일세.

네?
작업 중이었어요.

그런 것 같군. 그림을 좀
봐도 되겠나, 젊은이?

아직 완성되지
않았어요.

실례했네.
나중에 편한 시간에 다시 오면 되겠나?

그래도
괜찮으시다면...

악!

너 지금 뭐하는 거야? 절호의 기회라고.

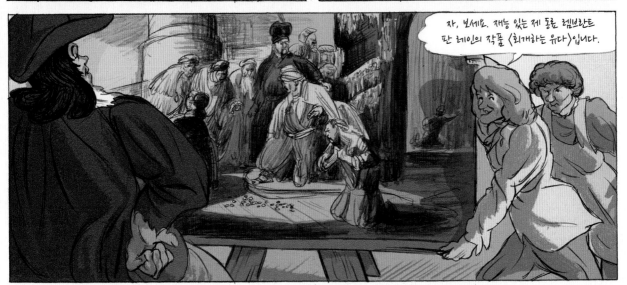

자, 보세요. 재능 있는 제 동료 렘브란트
판 레인의 작품 〈회개하는 유다〉입니다.

아직
미완성이에요.

그런 것 같군.
자네 동료의 작품에서는 미묘함과
고도의 예술적 기교가 안 보여.

하지만 유다가
돌이킬 수 없는 행동을 저지른 데
대한 고통과 후회, 외로움이 보여...

판 레인, 자네 그리스도의 수난을 그려 본 적 있나?

어, 아뇨.

왕자님을 위해 큰 패널 아홉 개에 수난 이야기 전체를 그리게. 헤이그에서 선금을 받도록 하고. 100길더면 되겠나?

네.

그리고 리번스, 내가 꼭 자네도 왕자님께 말씀드리겠네.

신경 써주셔서 감사합니다.

자네 실망한 것 같군.

감사를 모르는 것처럼 보이고 싶진 않습니다만.

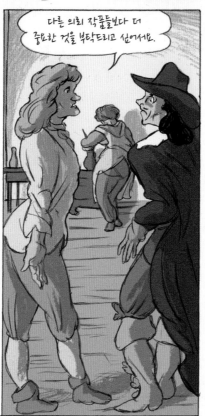

다른 의뢰 작품들보다 더 중요한 것을 부탁드리고 싶어서요.

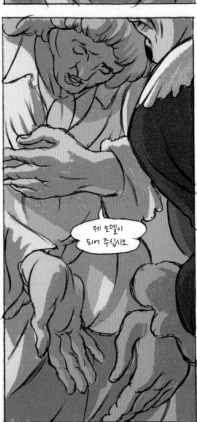

제 모델이 되어 주십시오.

55

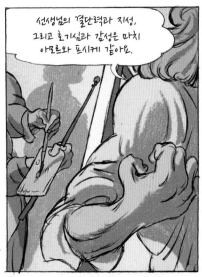

선생님의 결단력과 지성, 그리고 호기심과 감성은 마치 아프로와 프시케 같아요.

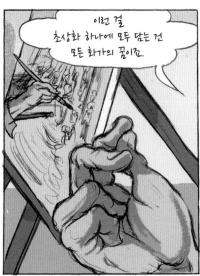

이런 걸 초상화 하나에 모두 담는 건 모든 화가의 꿈이죠.

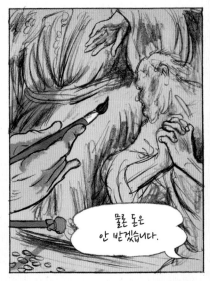

물론 돈은 안 받겠습니다.

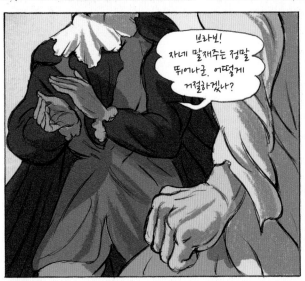

브라보! 자네 말재주는 정말 뛰어나군. 어떻게 거절하겠나?

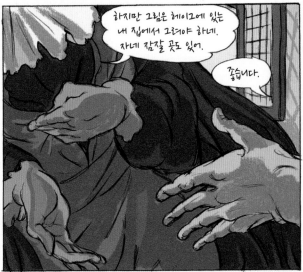

하지만 그림은 헤이그에 있는 내 집에서 그려야 하네. 자네 잠잘 곳도 있어.

좋습니다.

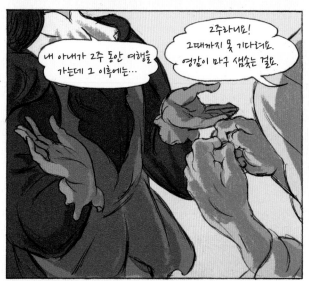

내 아내가 2주 동안 여행을 가는데 그 이후에는…

2주라네요! 그때까지 못 기다려요. 영감이 마구 샘솟는 걸요.

좋아, 자네가 이겼네. 내일 아침 6시 반 어떤가?

그렇게 하겠습니다.

날씨가 왜 이래!

무슨 냄새야, 수요일인데 생선이야?

가자미야.

돈을 그리 막 쓰다니 너답지 않아.

얻은 거야.

계속 말해봐.

노르데인더 궁전에 선금을 받으러 갔었지.
요즘 운하용 보트는 정말 빨라서 헤이그까지 가는 건 일도 아니야.

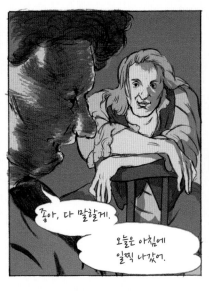

좋아, 다 말할게.

오늘은 아침에
일찍 나갔어.

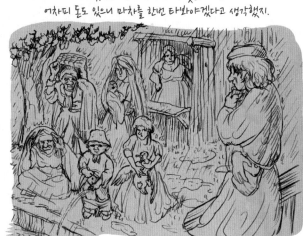

궁전 안은 거의 보지도 못하고 5분 만에 100길더를 받아 나왔어!

밖으로 나오니까 비가 퍼붓는 거야.
어차피 돈도 있으니 마차를 한번 타봐야겠다고 생각했지.

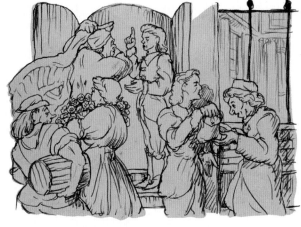

마차 값이 2길더 60인데 안은 너무 춥고 같이 탄 사람들은 한 대 칠 듯이 험악하더라.

항상 들고 다니던 배낭을 손에 쥐고
마차 안에 얌전히 앉아 있었지.
잠시 후 여인숙에 도착했어.

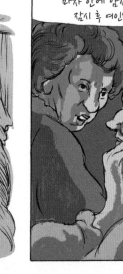

근데 안에서 비명이 들렸어. 술 취해서 여기저기 기웃거리며 싸움질이나 하는 스페인 사람이 지른 거였지.

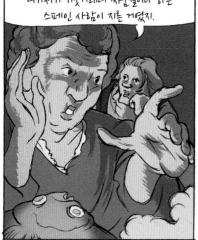

짙은 색 곱슬머리 남자아이 하나가 달리다가 마차를 지나쳤는데 갑자기 총소리가 났어.

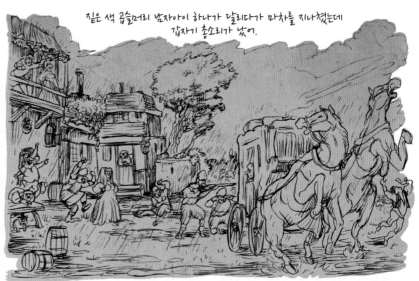

나는 좌석 밑으로 엎드렸고 말들은 놀라서 한동안 날뛰었어.

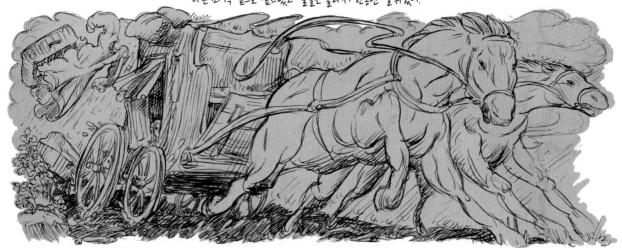

그러다가 결국 목적지까지 도착했지.

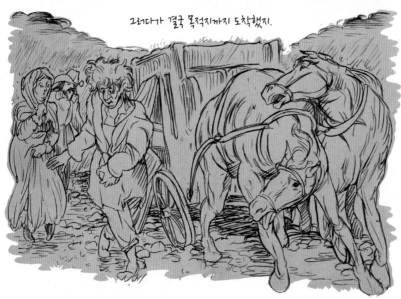

그 사건 덕에 레이던까지 엄청난 속도로 달렸고 돈 한 푼 안 들었어!

생선 안 먹을래?

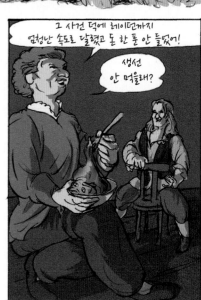

60

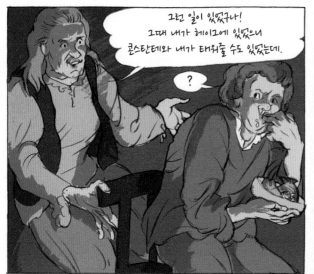

헤이그 노르데인더 궁전

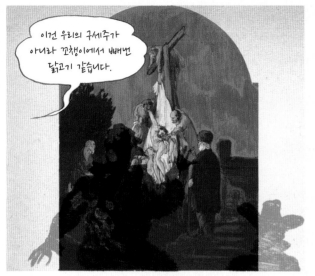

이건 우리의 구세주가 아니라 꼬챙이에서 빼버번 닭고기 같습니다.

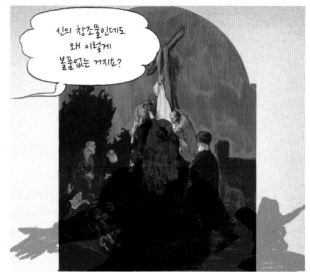

신의 창조물인데도 왜 이렇게 볼품없는 거지요?

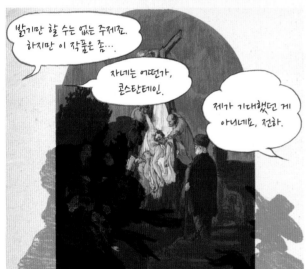

밝기만 할 수는 없는 주제죠. 하지만 이 작품은 좀…

자네는 어떤가, 콘스탄테인.

제가 기대했던 게 아니네요, 전하.

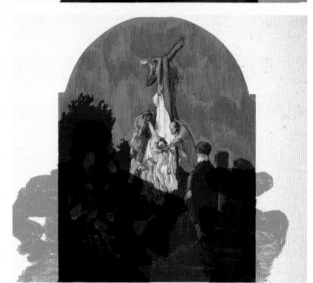

다시 한 번 리번스를 추천해드려도 될는지요?

아주 괜찮은 젊은이입니다. 전하를 절대 실망시키지 않을 겁니다.

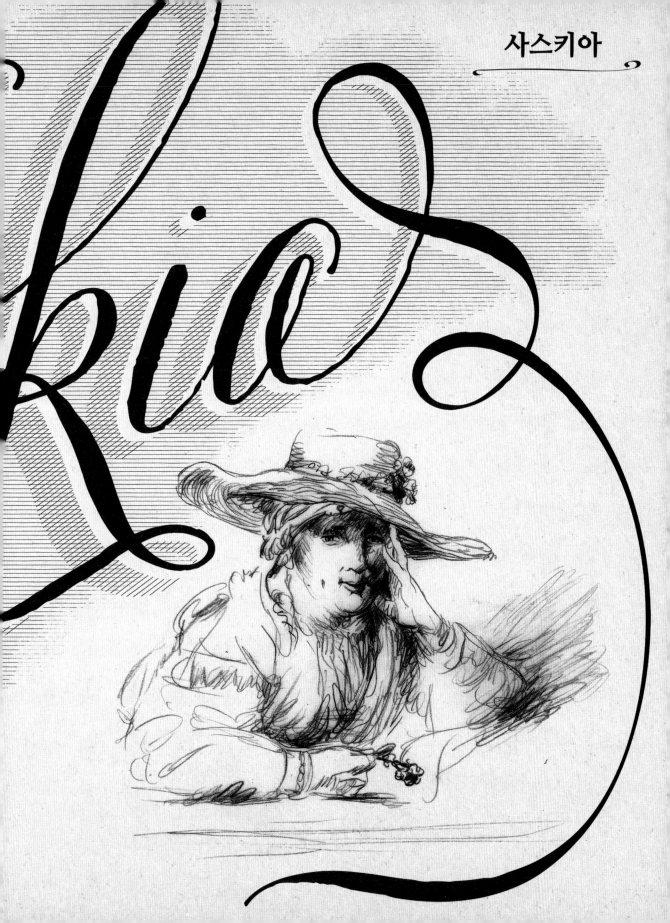

안녕하세요.

문 닫아! 온기가 다 나가겠어.

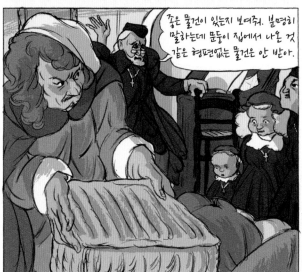

좋은 물건이 있는지 보여줘. 분명히 말하는데 문둥이 집에서 나온 것 같은 형편없는 물건은 안 받아.

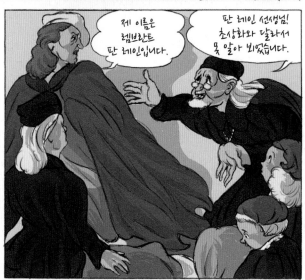

제 이름은 렘브란트 판 레인입니다.

판 레인 선생님! 초상화와 달라서 못 알아 뵀습니다.

헨드릭 윌렌뷔르흐입니다. 편하게 계십시오.

헤릿, 어서 일 시작해. 너희는 선생님의 짐을 위층으로 옮기고, 나는 집 구경을 시켜드릴 테니.

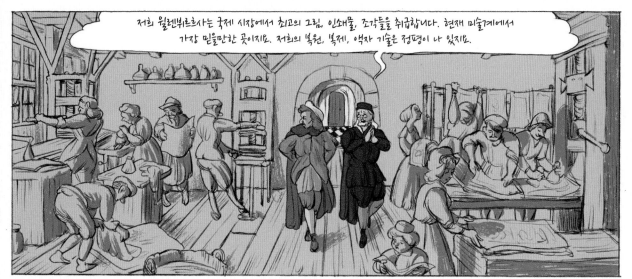

저희 월렌뷔르흐사는 국제 시장에서 최고의 그림, 인쇄물, 조각들을 취급합니다. 현재 미술계에서 가장 믿을만한 곳이지요. 저희의 복원, 복제, 액자 기술은 정평이 나 있지요.

하지만 이 시대 거장께서 저희 작업실에서 초상화를 그려주신다면 더할 나위 없겠지요.

여러분, 잠시 주목하세요. 새로 오신 분을 소개합니다. 레이던에서 오신 렘브란트 판 레인 선생님이십니다.

어서 오십시오, 선생님.

어서 오십시오, 선생님.

어서 오십시오, 선생님.

어서 오십시오, 선생님.

어서 오십시오, 선생님.

어서 오십시오, 선생님.

어서 오십시오, 선생님.

어서 오십시오, 선생님.

어서 오십시오, 선생님.

어서 오십시오, 선생님.

훌륭한 미술품은 아주 좋은 투자 대상이지요. 신분과 명예를 상징하니까요.

하지만 무식한 사업가들은 보는 눈이 없어 싸구려 모방품으로 창피를 당할까 봐 늘 걱정하지요.

그래서 저희 윌렌뷔르흐에서는 구매 팀을 제공합니다.

따라 오시죠.

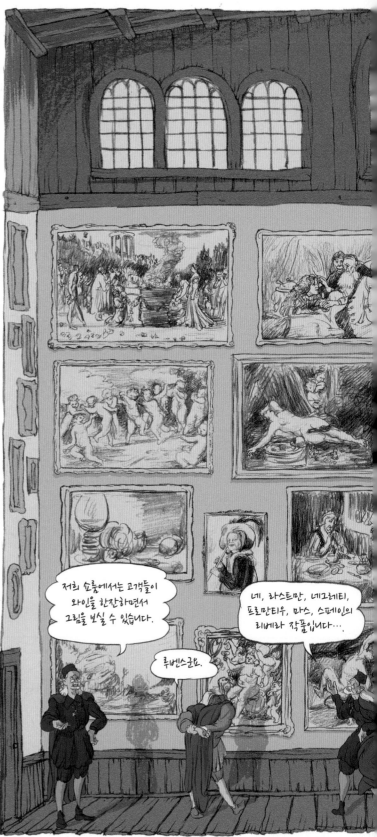

저희 쇼룸에서는 고객들이 와인을 한잔하면서 그림을 보실 수 있습니다.

루벤스군요.

네, 라스트만, 네그레티, 프로만티우, 마스, 스페인의 리베라 작품입니다….

그리고 그 두 가지를
모두 볼 줄 아는
고객까지 말이죠.

하하, 네.
암스테르담에는 모든 게
다 있지요. 아름다운 여자와
최고의 미술품…

?

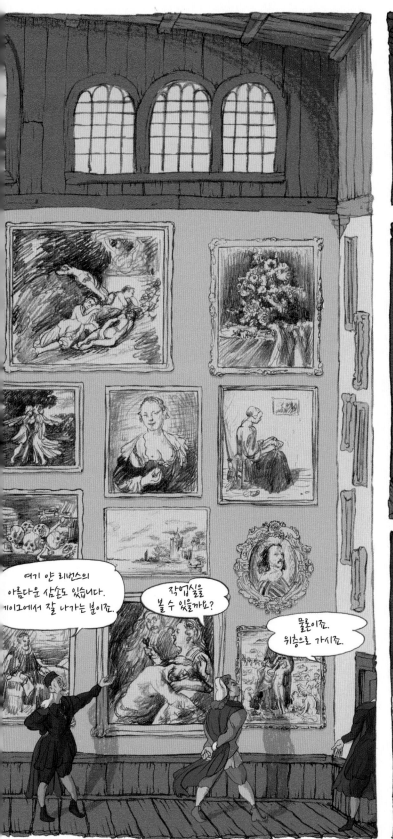

여기 얀 리번스의
아름다운 삼손도 있습니다.
헤이그에서 잘 나가는 분이죠.

작업실을
볼 수 있을까요?

물론이죠.
위층으로 가시죠.

참, 헤이그에
자리 잡으실 생각은
안 해보셨나요?

너무 화려한
곳이에요.

이웃 중에는 젊은 나이에 벌써 성공한 사업가 한 분이 있는데

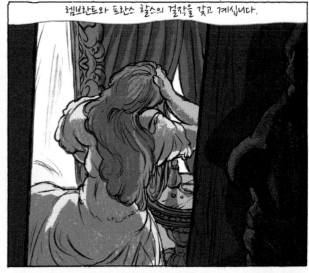

렘브란트와 프란스 할스의 걸작을 갖고 계십니다.

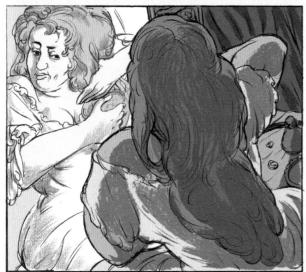

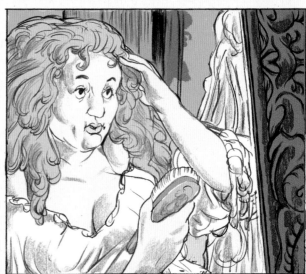

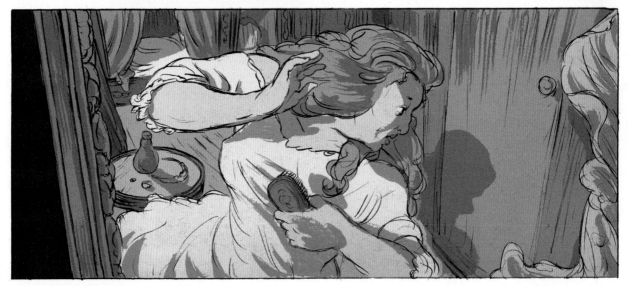

아, 판 레인 씨 여기 계셨군요.

보시다시피 북향의 쾌적한 작업실이고 조수가 있어도 넉넉한 공간입니다.

집세 보증금 말인데요, 판 레인 씨. 1,050길더 정도면 감사히 받겠습니다만...

1,000길더 정도면 충분할 거라고 생각했는데요.

아, 물론 그렇죠. 그 정도면... 충분합니다.

돈 얘기 그만하고 이제 술 한잔 하시죠, 판 레인 씨.

사스키아!

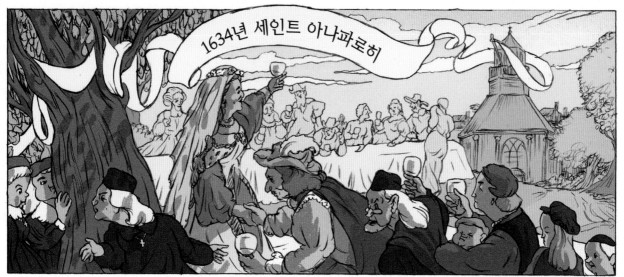

1634년 세인트 아나파로히

암스테르담에서는 옷을 저렇게 입나요?

내가 저런 몸매라면 좀 덜 튀는 옷을 입겠어요.

자유분방한 스타일이군요. 유명 화가와 결혼하니 그럴 만도 해요.

예술가들은 남에게 얻어먹기만 해요!

신랑이 돈 냄새를 잘 맡는가 봐요.

신부가 항상 좀 특이했지. 프리지아 남자라면 안 좋아했을 거야.

그 사람 개신교도예요!

참견 좀 그만해요! 사스키아는 프리지아 촌놈과는 안 어울려요. 암스테르담 같은 도시와 잘 어울리지.

보세요, 둘이 저렇게 좋아하는데. 신랑이 계속 아내 귀에 달콤한 말을 소곤거리잖아요.

2세를 위하여 건배합시다.

건배하시죠, 티티아 숙모님.

다들 술을 잘 드시는군요. 그 와인 굉장히 비싼 겁니다.

?

그냥 하우스 와인은 없나?

이보게, 돈 걱정은 말게나. 자네도 이제 윌렌뷔르흐 사람이니 그냥 즐기게!

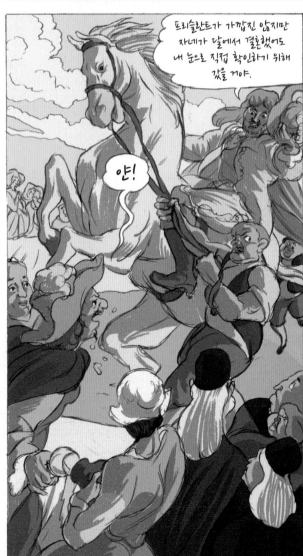

프리슬란트가 가깝진 않지만 자네가 달에서 결혼했어도 내 눈으로 직접 확인하기 위해 갔을 거야.

안!

이봐, 얻어먹기만 하는 양반, 나한테 남긴 건 좀 있나?

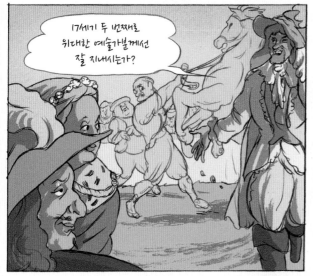

이 치킨 수프의 멋진 색을 좀 보세요.
그림으로 표현하기에 거의 불가능할 정도군요.

단순한 노란색이
아니라 이건?

?

오줌 같네요.

보기에 그렇단 말이죠. 수프 맛있어요.
맛있긴 한데 보기에는 말이죠…

오줌 같아요.

건더기가
있는.

!

사스키아?

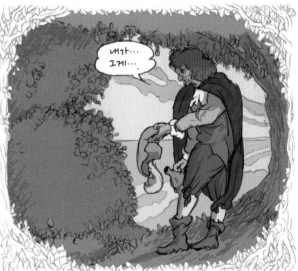

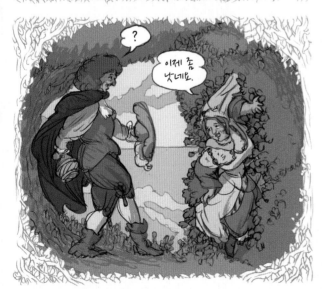

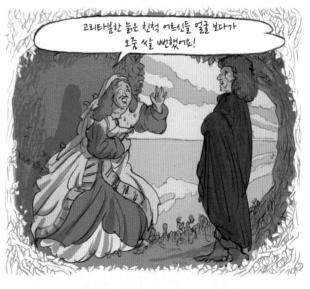

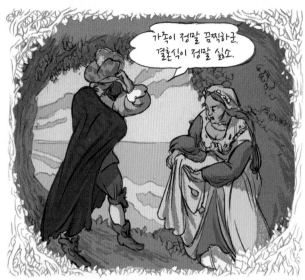

비싼 옷이니 조심해요!
당신 삼촌이 이걸 보시면
굉장히 안 좋아하실 거요.

헤헤, 정숙한 여인처럼
계속 베일을 쓰고 있으면 괜찮아요.

윌렌뷔르흐 씨,
거기서 뭐하세요?

오셔서 한잔 하시죠.

1639년 암스테르담
요던브레이스트라트

실례합니다만, 렘블란트의 집이 어딘가요?

?

나는 여행가이드가 아니오. 미술상이라고!

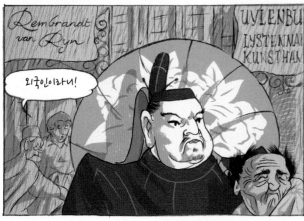

외국인이라니!

하하, 이 우스꽝스러운 모자는 다신 안 쓸래요.

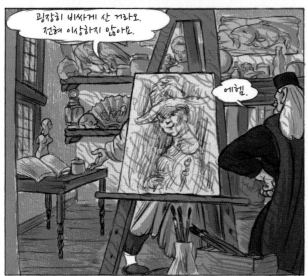

굉장히 비싸게 산 거라오. 전혀 이상하지 않아요.

에헴.

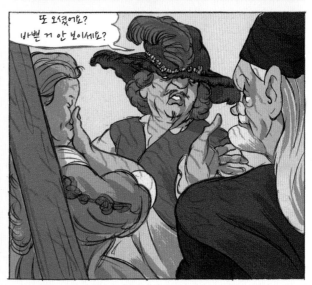

또 오겠어요? 바쁜 거 안 보이세요?

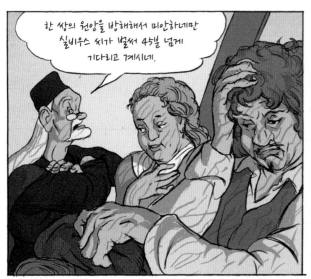

한 쌍의 원앙을 방해해서 미안하네만 실비우스 씨가 벌써 45분 넘게 기다리고 계시네.

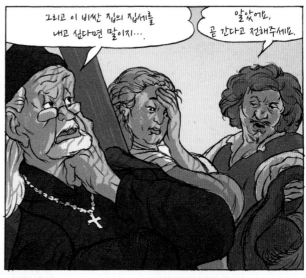

그리고 이 비싼 집의 집세를 내고 싶다면 말이지….

알았어요, 곧 간다고 전해주세요.

자네가 직접 말해도 되잖아, 바로 옆집인데.

압니다만 거기 가기 싫어요.

퉁명스런 늙은이.

사스키아?

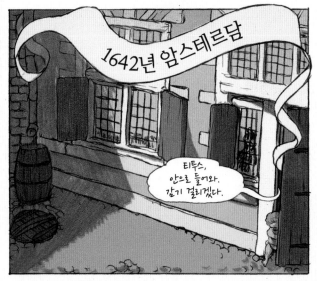

1642년 암스테르담

티투스,
안으로 들어와.
감기 걸리겠다.

너까지 아프면
안 되잖아….

드디어 함께 있는
그림을 완성하셨네요.
그런데 내 얼굴은
퉁퉁 부었네요.

보이는
대로 그렸을
뿐이오.

엄마는 이걸로 만족해야 하는 걸까.
네 생각은 어떠니, 티투스?

안아줘….

의사가 그러지
말라고 했잖소.

아들을 안을 힘은 아직
있어요. 아직은 젊어요.

89

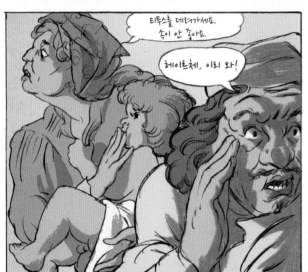

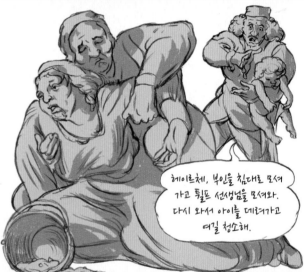

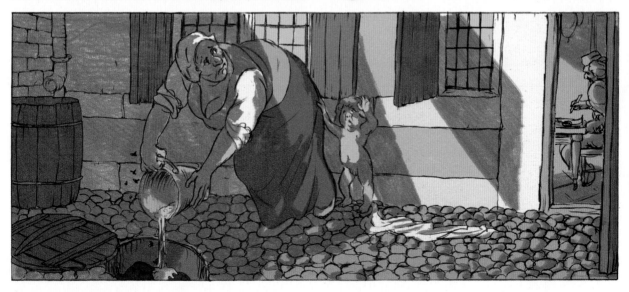

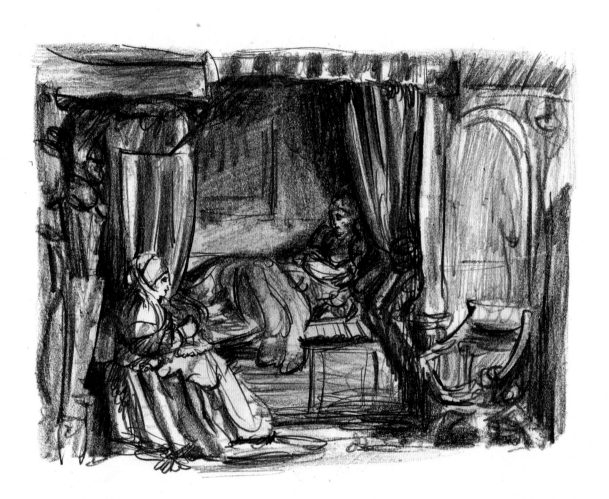

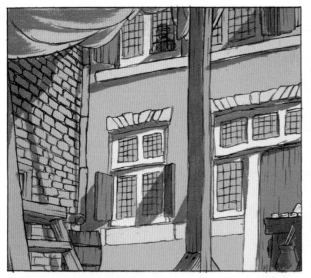

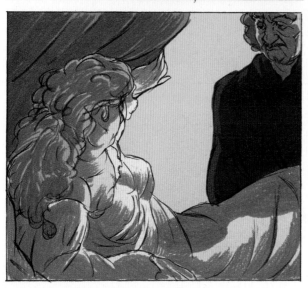

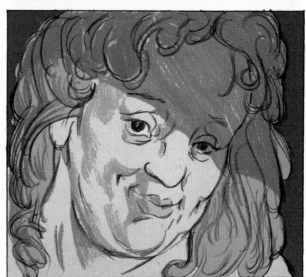

조수들에게 잠깐
갔다 오겠소.

그 전에 티투스를 먼저
살펴주시겠어요?

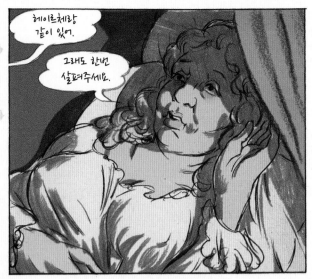

헤이르체랑
같이 있어.

그래도 한번
살펴주세요.

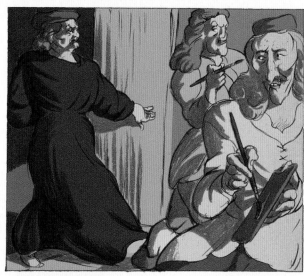
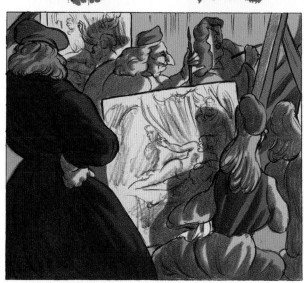
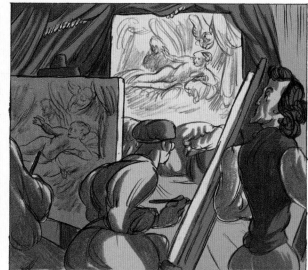

하하.

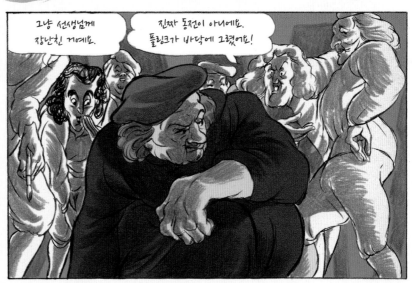

그냥 선생님께 장난친 거예요.

진짜 동전이 아니에요. 플링크가 바닥에 그렸어요!

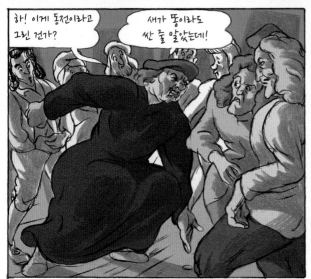

하! 이게 동전이라고 그린 건가?

새가 똥이라도 싼 줄 알았는데!

유치하군.

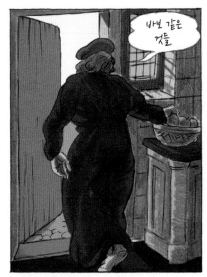

바보 같은 것들

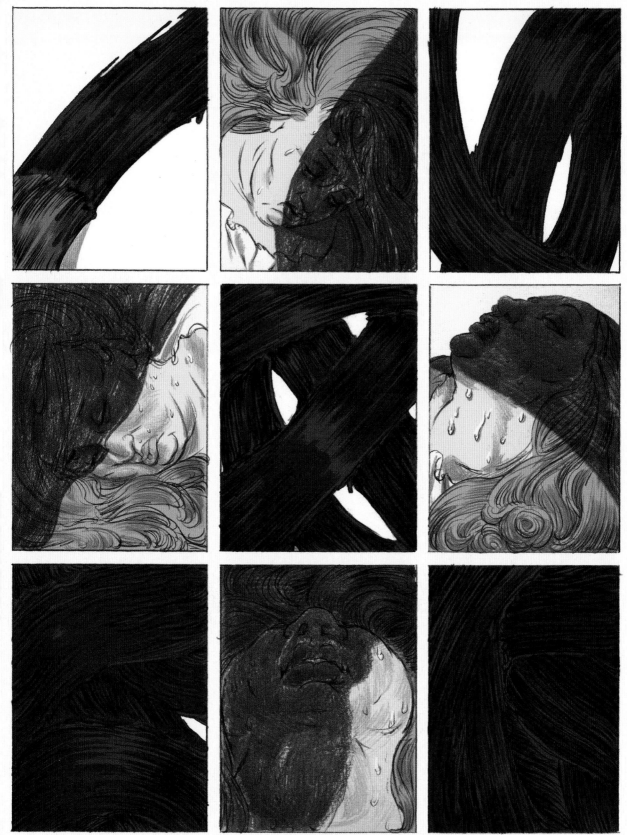

하하.

조용히 해요! 그만 간질이고 그림이나 그려요.

그럼 계속 웃으면 되지.

이제 술이 좀 취하는 거 같아요.

잘됐군. 만취한 당신의 모습을 그려보고 싶소.

당신은 술 취한 방탕한 여자, 나는 가족의 돈을 술, 여자, 노래에 펑펑 써대는 방탕한 아들이야.

건배.

하하, 당신 정말 나빠요. 우리 식구들이 당신 말을 들으면 굉장히 화낼 거예요.

하하.

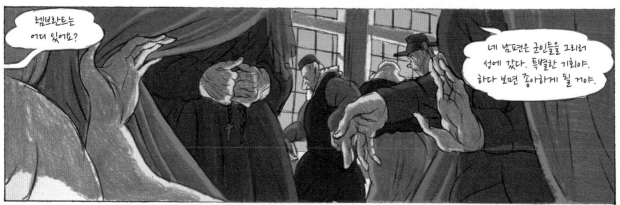

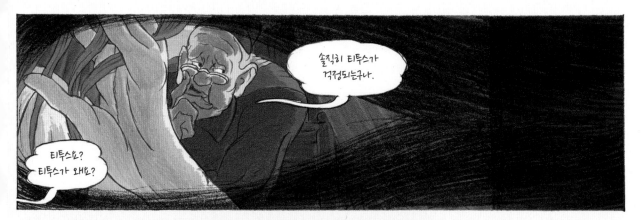

솔직히 티투스가
걱정되는구나.

티투스요?
티투스가 왜요?

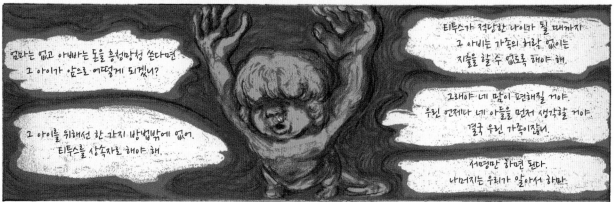

엄마는 없고 아빠는 돈을 흥청망청 쓴다면
그 아이가 앞으로 어떻게 되겠니?

그 아이를 위해선 한 가지 방법밖에 없어.
티투스를 상속자로 해야 해.

티투스가 적당한 나이가 될 때까지
그 아비는 가족의 허락 없이는
지출을 할 수 없도록 해야 해.

그래야 네 맘이 편해질 거야.
우린 언제나 네 아들을 먼저 생각할 거야.
결국 우린 가족이잖니.

서명만 하면 된다.
나머지는 우리가 알아서 하마.

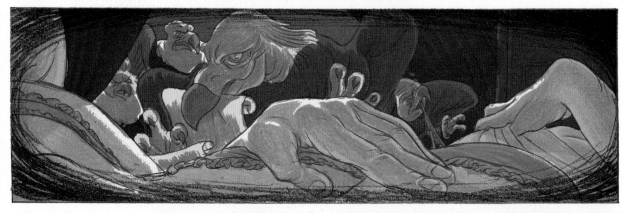

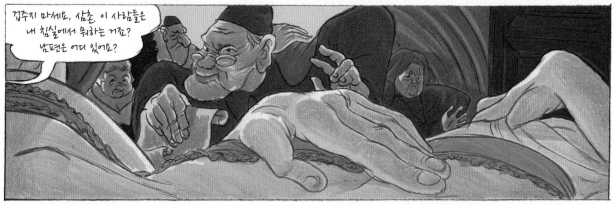

겁주지 마세요, 삼촌. 이 사람들은
내 침실에서 뭐하는 거죠?
남편은 어디 있어요?

완성이야.

〈행진을 준비하는
프란스 바닝 코크 대장과
빌럼 판 뤼튼버그 중위〉가

제목이야.

쳇, 제목
한번 기네요!

그림 제목만 그렇게 평범한 거야.
굉장히 움직임이 많고
등장인물이 서른 명도 넘지.
그중에는 내가 최근에
길거리에서 본 황금색 드레스를
입은 여자, 개, 그리고...

닭...

지금 비웃는 거야?

하하!

헤헤. 들뜬 기분일 때 당신은
꼭 어린아이 같아요.

저도 그림 보고 싶네요.

창문 옆에 있어.

나중에 볼게요.

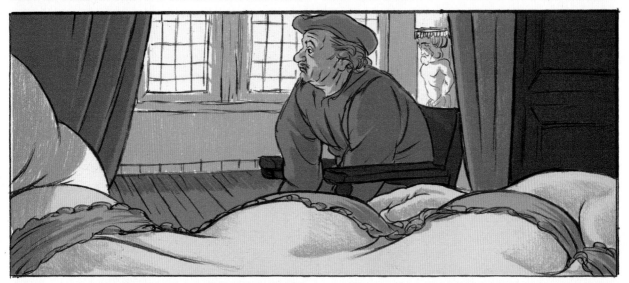

티투스는 어디 있어요?

데려올까?

아뇨, 잠시 같이 있어요.

그게 아니잖아, 플링크!
도대체 몇 번을 얘기해야 해?

물감이나 칠하려고 여기
있는 게 아니야. 예술을
창조하기 위해 있는 거지.

팔레트의 물감이 캔버스로 옮겨지면
색감이 살아나야지. 그리고…

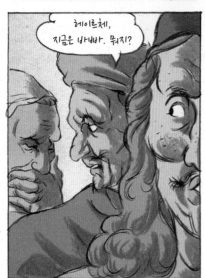

헤이르체,
지금은 봐봐. 뭐지?

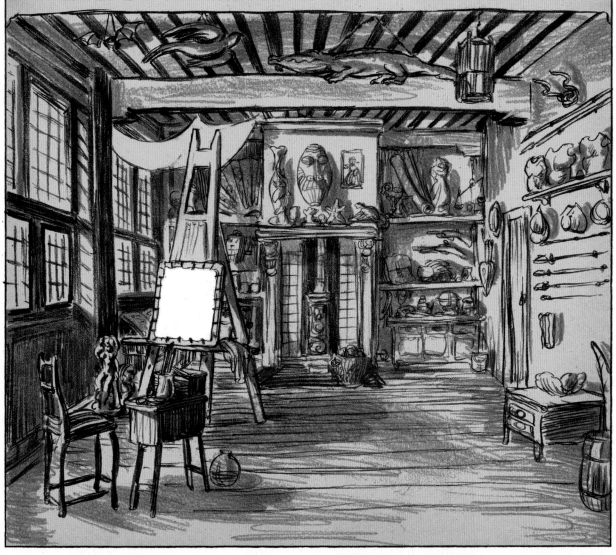

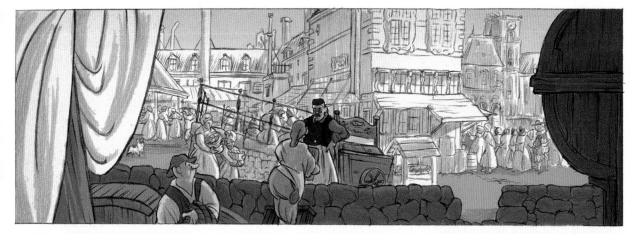

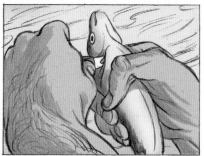
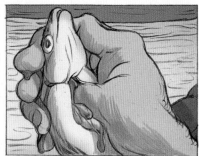

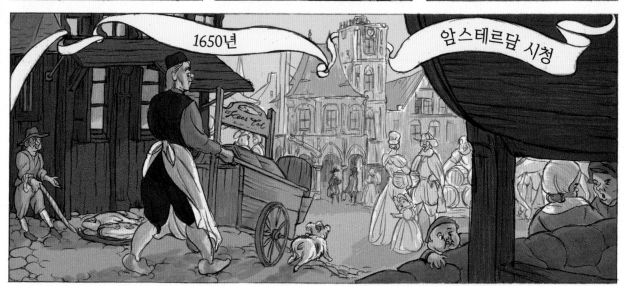

1650년

암스테르담 시청

제 이름은 헤이르체 디르흐입니다.

에담 태생이고 교육을 받은 적이 한 번도 없어요.

남편이 죽고 나서 아이를 낳았죠. 하지만 사산했어요. 이후 에담을 떠났습니다.

렘브란트 씨 댁에 일하러 갔어요. 누군지 몰랐지만 그분 밑에서 일한다고 하면 다들 "오, 그래요? 정말?"이라고 하더군요.

렘브란트 씨 댁에는 물건이 참 많아서 창고 같아요. 청소를 계속 해야 하죠. 마님은 항상 누워 계셨어요. 일어나실 때가 거의 없었죠.

아이에게는 제가 대신 젖을 먹였습니다. 마님은 하실 수 없었어요. 많이 아프셨거든요.

제 자식처럼 키웠어요. 다시 아이를 볼 수만 있다면 뭐든 하겠습니다. 재판장님.

110

마님이 돌아가신 후에 제가 가족들을 돌봤어요.
집 안 청소도 하고 식사 때마다 밥상도 차렸고요.

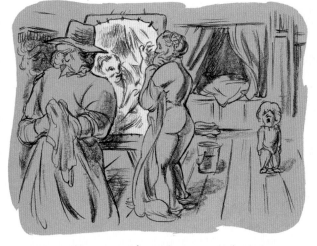

렘브란트 씨는 정말 힘들어하셨죠.
작업에만 몰두하셨고 아무도 만나지 않다가
어느 날 갑자기 저에게 모델이 되어달라고 하셨어요.

성경 속에서 결혼식 날 밤에 남편을 기다리는 사라가 된 기분이었죠.
하녀 헤이르체가 아니라 위대한 화가 렘브란트의 모델 헤이르체였어요.

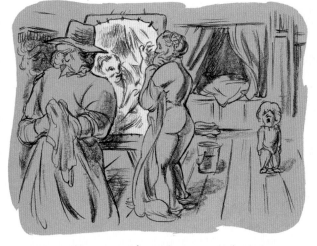

일이 그렇게 된 겁니다. 처음엔 돌아가신 마님이 누우셨던
침대에 눕는 게 이상했지만 점점 익숙해졌어요.

렘브란트 씨가 저를 사랑하셨는지는 모르겠어요.
말수가 적은 분이지만 제가 편하셨던 거 같아요, 저도 그분이 편했고요.

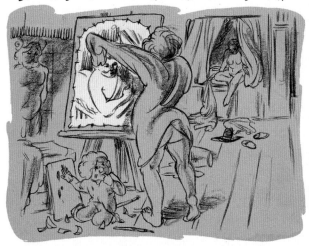

아이까지 함께 있어서 정말 행복했죠.

저희 가족들도 무척 열심히 일하는 편인데
이분은 정말 끊임없이 일을 하세요.

그러면서도 항상 돈이 없어서 늘 돈을 빌리셨어요. 참 이상하죠?

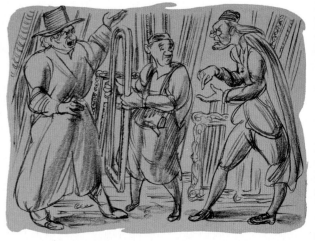

항상 누군가 다른 사람의 잘못이죠.
윌렌뷔르흐 씨가 마치 자기 돈처럼 마님의 재산을 관리했어요.

마차를 태워주는 나리의 고객인 하위헌스 씨는 좋은 분이지만
돈은 아주 적게, 매우 늦게야 주시죠.

이게 다 항구 봉쇄나
경제위기 때문이에요.

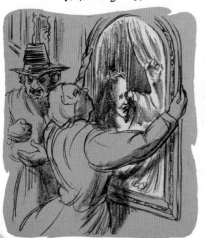

여자라면 남자의 말을 듣고 지지해줘야겠죠.

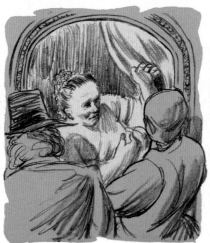

그게 사랑이니까요.

110

저는 그분과 5년간 함께 살았어요. 결혼하려고 했죠.
그분은 저에게 반지와 예쁜 목걸이, 귀걸이를 주셨어요. 마치 동화 속 여왕이 된 기분이었죠.

에헴

월렌뷔르흐, 그림을 하나 팔아야겠어요.

좋아, 계속하게.
자네가 그림을 파는 동안
나는 액자나 감상해야겠군.

저 모델
낯이 익어.

와인 한잔하시겠어요?

왜 그러시죠?

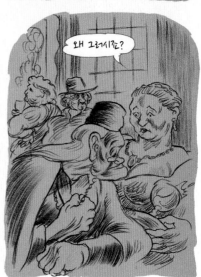

이 촌스러운 여자가 왜 죽은 자네
아내의 보석을 걸치고 있는 건가?

자네 저 창녀와 함께 살면서
우리 월렌뷔르흐 가문의 재산을
축내고 있는 건가?

저 창녀를 내보내고
보석들을 돌려받을 때까지
자네한테 한 푼도 없을 줄 알게!

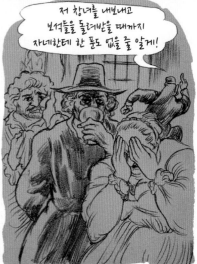

113

그땐 떠나는 게
최선이었어요.

저는 람스트라트에 있는 오래된 집에서
나리가 오시길 손꼽아 기다렸어요.

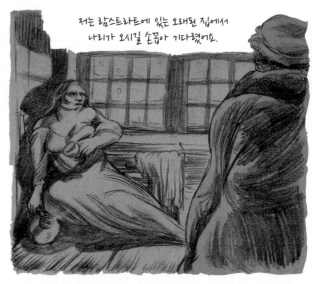

드디어 오셨지만
우린 보석 때문에 싸우기만 했죠.

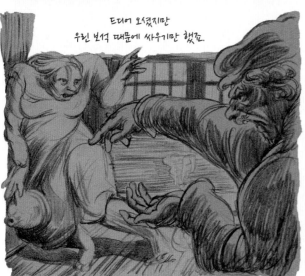

지난 5년간 행복하게 함께 살았던 렘브란트 씨가 아니었어요.

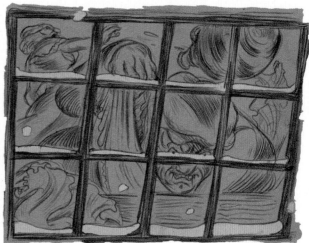

보석을 돌려주지 않으면 다신 만나지 않을 거라고 하셨죠.

하지만 보석은 이미 오래전에
전당포에 저당 잡혔어요.

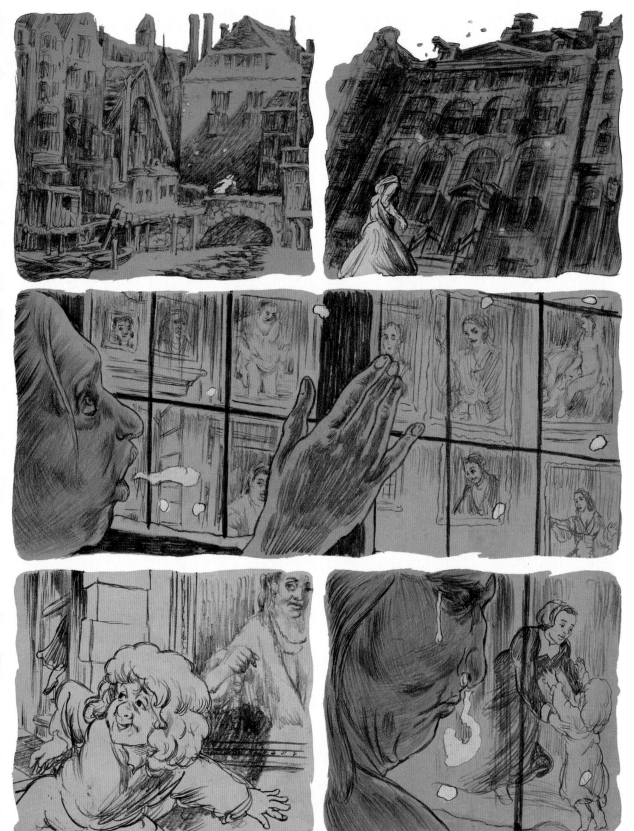

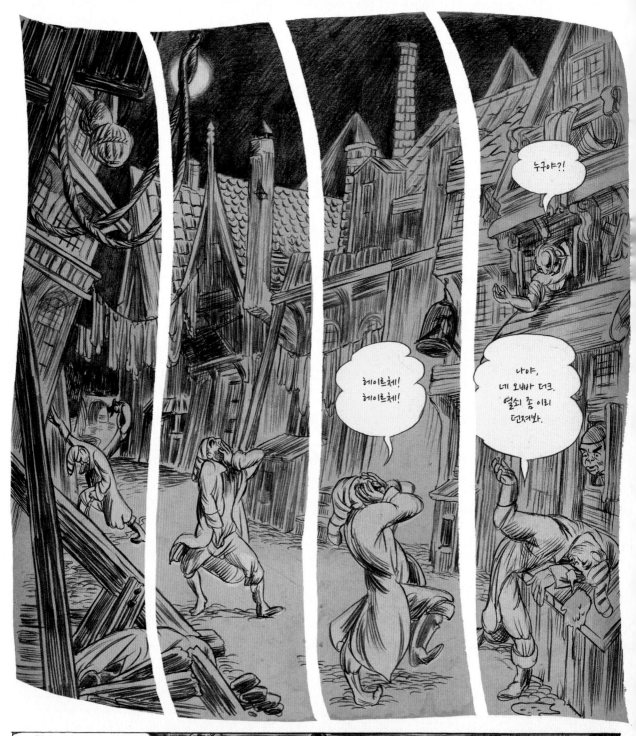

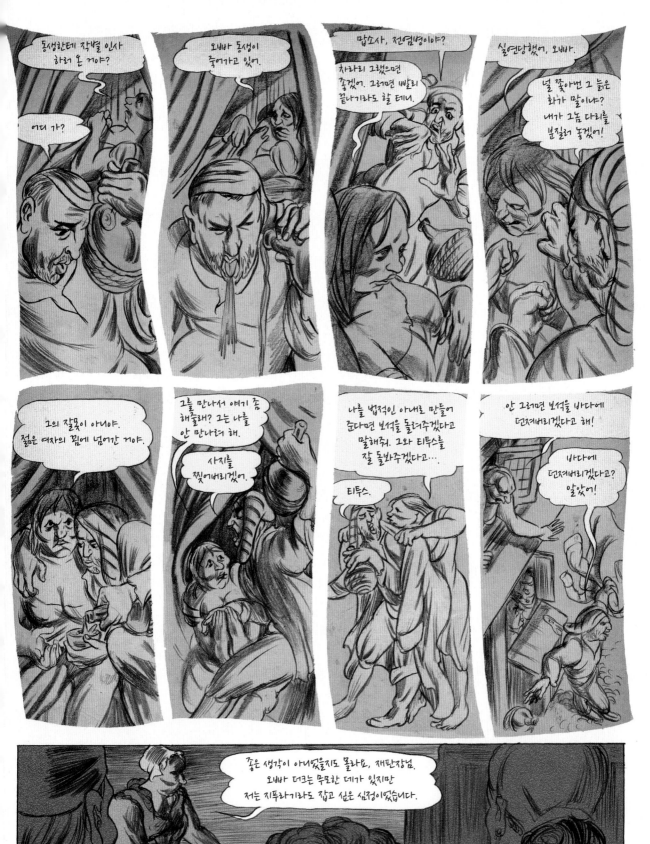

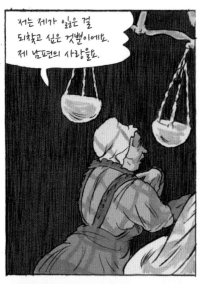

저는 제가 잃은 걸 되찾고 싶은 것뿐이에요. 제 남편의 사랑을요.

가족, 집, 모든 걸 잃었습니다. 그리고 지금 이 자리에 서게 되었어요.

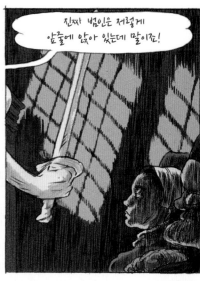

진짜 범인은 저렇게 앞줄에 앉아 있는데 말이죠!

그만! 더르흐 부인, 이 혐의의 심각성을 이해하고 있습니까?

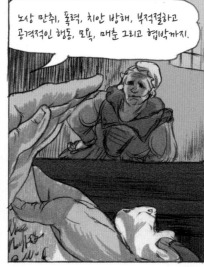

노상 만취, 폭력, 치안 방해, 부적절하고 공격적인 행동, 모욕, 매춘 그리고 협박까지.

재판장님, 저는 의식 있는 사람입니다. 도대체 누가 그런 엉뚱한 말을 했는지 모르겠어요.

당신의 이웃 오멜베르스 씨가 제보한 내용입니다.

잠깐만요! 그 사람들과는 별로 얘기한 적도 없어요. 다 지어낸 얘기예요!

더르흐 씨를 증인으로 소환합니다.

더크?!

118

오빠, 뭐하는 거야, 같은 피붙이끼리 이럴 수 있어? 내가 잘못한 게 없다는 거, 잘 알잖아!

미안하다, 헤이르체.

하지만 사실을 말해야겠어.

디르흐 씨, 증인석에 서세요.

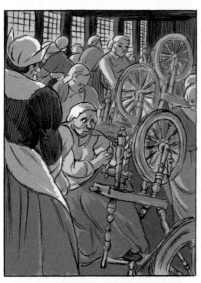
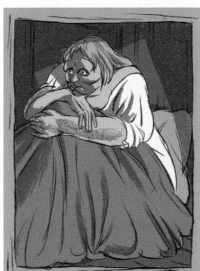
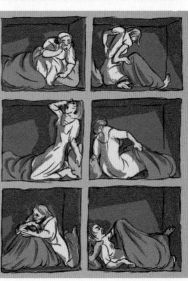

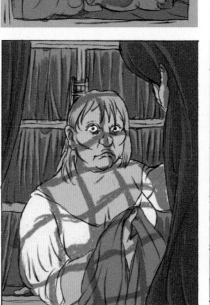

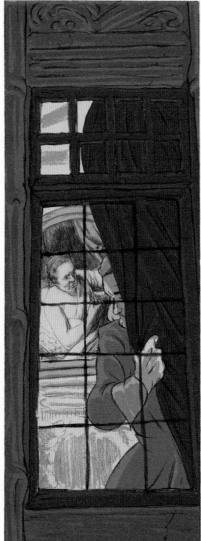

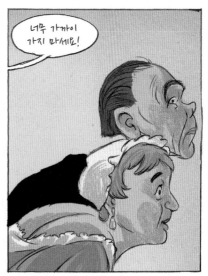
너무 가까이 가지 마세요!

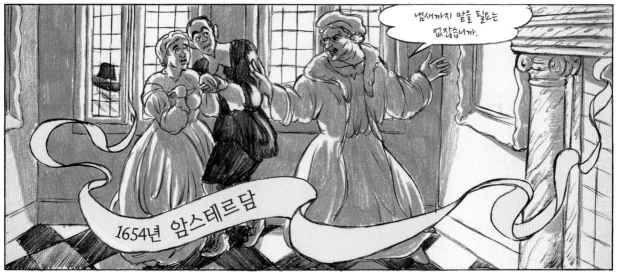
냄새까지 맡을 필요는 없잖습니까.

1654년 암스테르담

식스 씨가 오셨습니다.

좋아!

헌드리케에,
이제 자네가 좀 맡아주겠나?

네, 나리.

에헴.

판 레인 씨의 그림은 다섯 발자국 정도
떨어져서 보셔야 가장 잘 감상하실 수
있습니다. 그 정도 거리에서 봐야 색깔과
구도가 가장 잘 보이죠.

너무 가까이서 보면 그림 전체가
아니라 물감만 보일 뿐이에요.
그래서 그림을 넓은 공간이나
높은 곳에 거는 것이죠.

빛이 잘 드는 곳이면 더 좋습니다. 햇빛이
그림 표면에 닿으면 물감이 반짝반짝
빛난다고 나리가 말씀하시더군요.

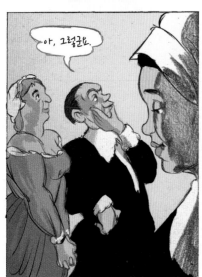

아, 그렇군요.

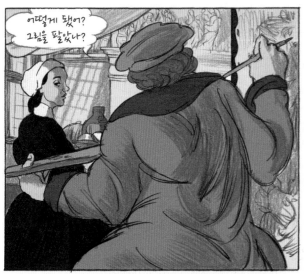

어떻게 됐어? 그림을 팔았나?

200길더에 팔았어요. 100길더 선금으로 받았고요. 화요일 8시 반에 그림을 가지러 올 거예요.

좋은 가격이군.

그게 다 내 덕인 줄 알라고.

얀, 최근에 노르더 시장에서 거의 완전한 고래 골격을 봤는데 말이야...

그런데 자넨 아직도 부족하다고 생각하잖아.

그래, 알았어, 이 늙은 구두쇠 같으니라고. 날 잊지만 말아줘.

잊을 리 있나.

진심이야, 렘브란트! 자넨 내가 돈줄로만 보이나 본데...

완성이야.

벌써? 어떻게?

그럼 나는….

자네 같이 짜증 나는 인간이 그림은 왜 이리 잘 그리는 거지?

나도 가끔 그게 궁금해, 얀.

자, 이제 뭐 좀 먹자고.

좋아.

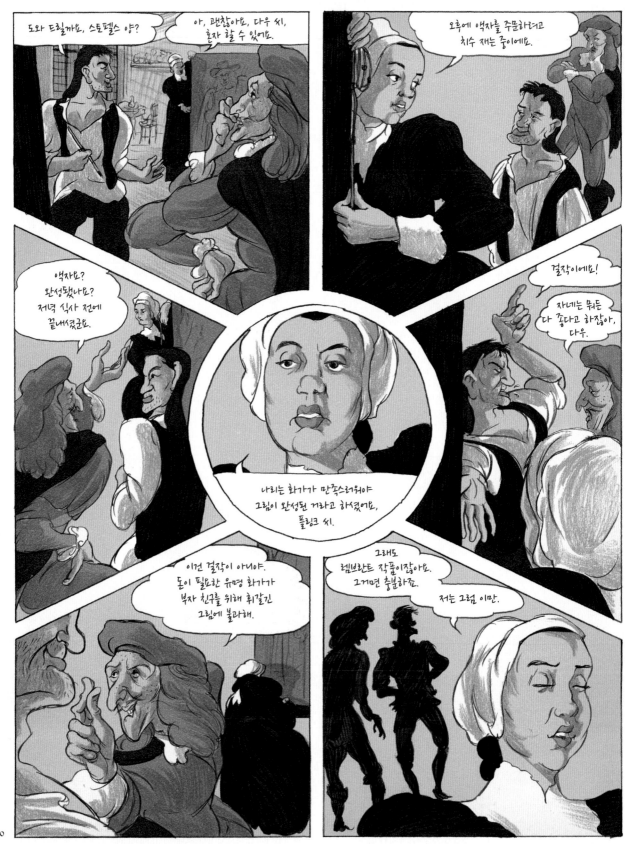

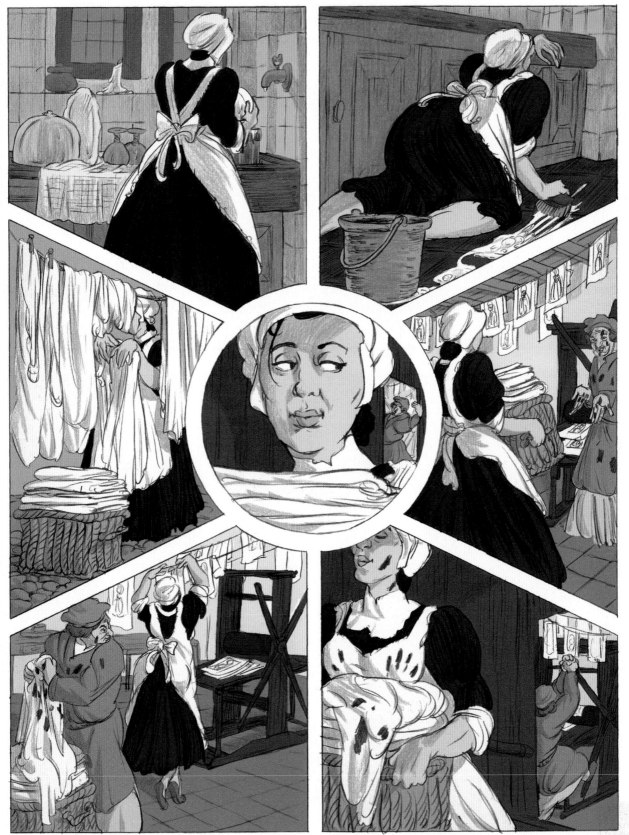

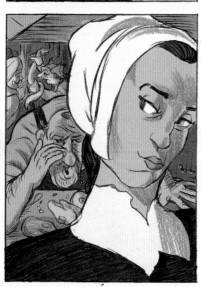
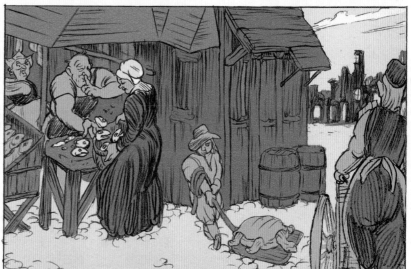

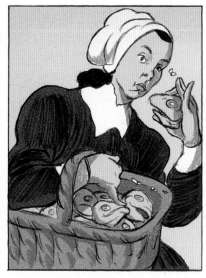

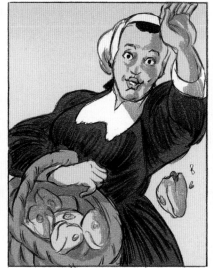

이봐 티투스, 저기 웬 여자가 손을 흔들고 있어.

아는 여자야?

흠.

누이인가?

아니.

하녀야.

예쁜데?

흠.

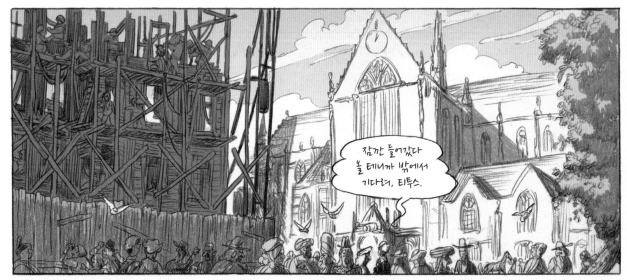

잠깐 들어갔다 올 테니까 밖에서 기다려, 티투스.

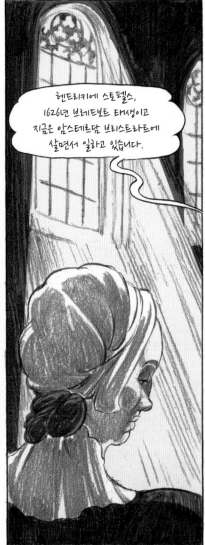

헨드리케 스토펠스, 1626년 브레드보트 태생이고 지금은 암스테르담 브리스트라트에 살면서 일하고 있습니다.

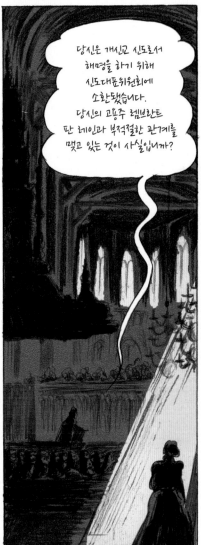

당신은 개신교 신도로서 해명을 하기 위해 신도대표위원회에 소환됐습니다. 당신의 고용주 렘브란트 판 레인과 부적절한 관계를 맺고 있는 것이 사실입니까?

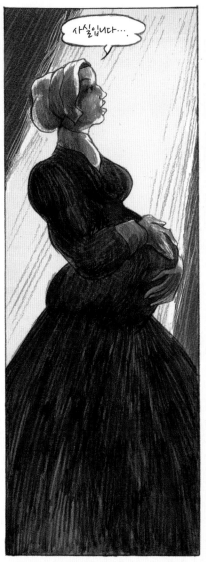

사실입니다....

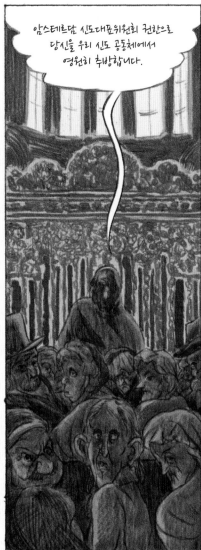

암스테르담 신도대표위원회 권한으로 당신을 우리 신도 공동체에서 영원히 추방합니다.

고둥

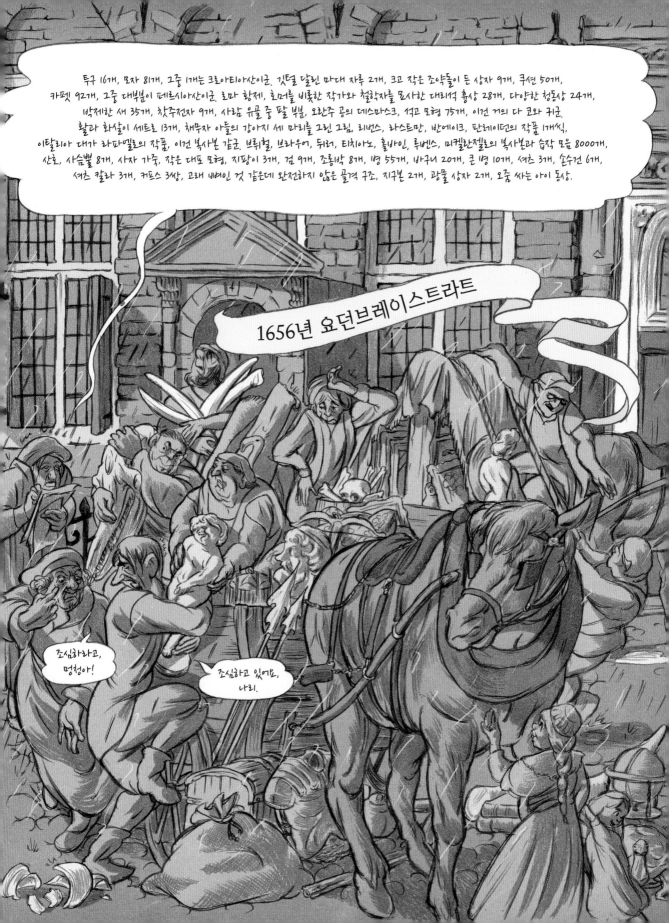

일꾼들이 예전 같지 않아. 요즘은 투덜거리기만 해.

렘브란트 씨.

아, 식스 씨! 돈 받으러 오셨군요. 보시다시피 일은 진행 중입니다.

그렇게 비꼬지 마세요. 빚쟁이가 아닌 당신 친구로서 온 거요!

친구?!

우리 안 지 꽤 오래됐지요? 적당한 제안을 하고 싶어요.

당신 돈 필요 없어요. 우정을 돈으로 살 수 있을 것 같소? 꺼져요!

정 그러시다면 꺼져드리죠. 죽을 때 누가 옆에 있어주는지 어디 봅시다, 렘브란트 판 레인 씨.

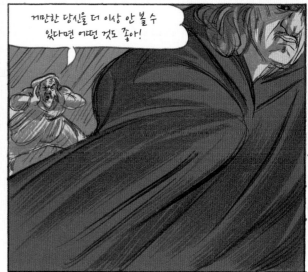

거만한 당신을 더 이상 안 볼 수 있다면 어떤 것도 좋아!

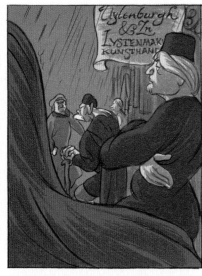

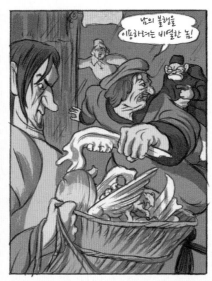

남의 불행을
이용하려는 비열한 놈!

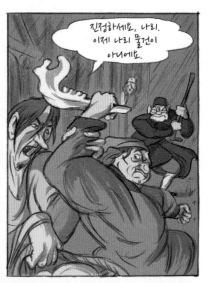

진정하세요, 나리.
이제 나리 물건이
아니에요.

잠깐 부엌으로 들어가자.

아빠!

아빠는 기분이
좀 안 좋으셔.

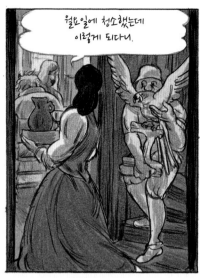

월요일에 청소했는데 이렇게 되다니.

이제 아무것도 안 남았어.

아직 집이 있잖아요, 아버지!

집까지?

나리의 그림, 이젤, 프레스, 잉크, 종이, 패널 그개만 남았어요.

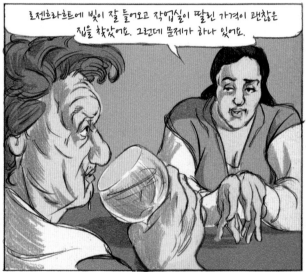

로젠흐라흐트에 빛이 잘 들어오고 작업실이 딸린 가격이 괜찮은 집을 찾았어요. 그런데 문제가 하나 있어요.

파산하셨으니 지금부터 버는 돈은 모두 빚쟁이들에게 가게 되죠.

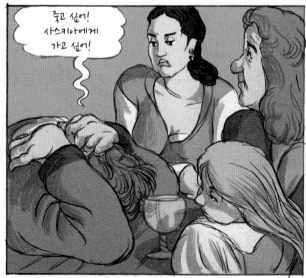

죽고 싶어! 사스키아에게 가고 싶어!

변호사와 상의해봤는데 해결책이 하나 있긴 해요.

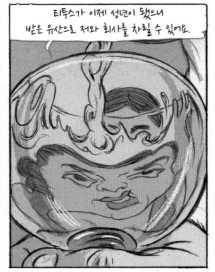

티투스가 이제 성년이 됐으니 받은 유산으로 저와 회사를 차릴 수 있어요.

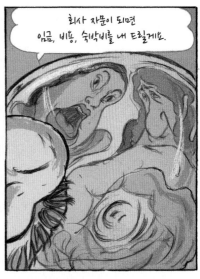

회사 자문이 되면 임금, 비품, 숙박비를 내 드릴게요.

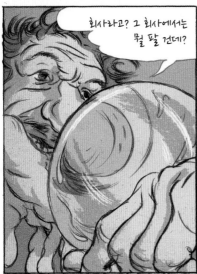

회사라고? 그 회사에서는 뭘 팔 건데?

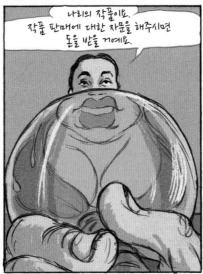

나리의 작품이요. 작품 판매에 대한 자문을 해주시면 돈을 받을 거예요.

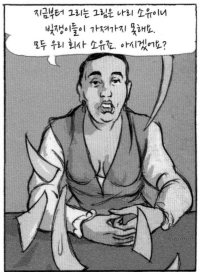

지금부터 그리는 그림은 나리 소유이니 빚쟁이들이 가져가지 못해요. 모두 우리 회사 소유죠. 아시겠어요?

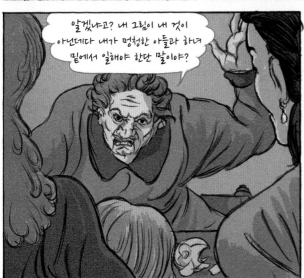

알겠냐고? 내 그림이 내 것이 아닌데다 내가 멍청한 아들라 하녀 밑에서 일해야 한단 말이야?

아빠, 울어?

아빠 맘대로 하시게 두자!

143

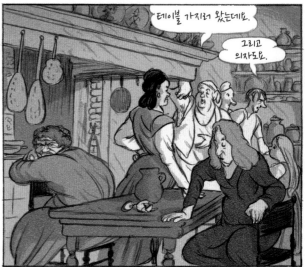

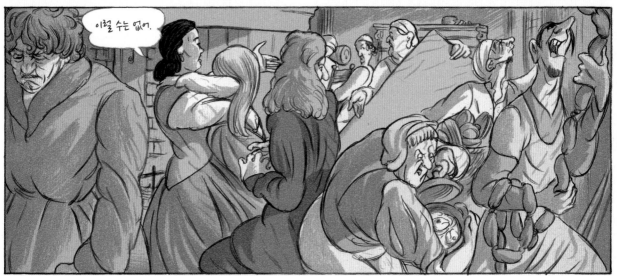

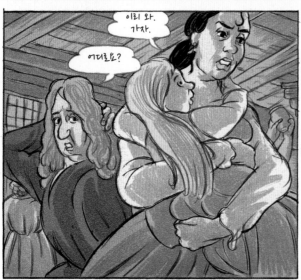

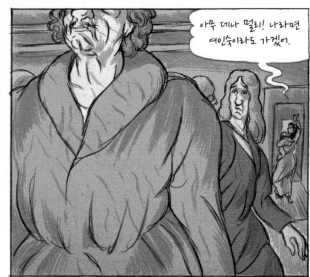

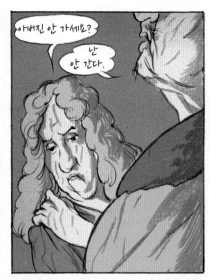

아버진 안 가세요?

난 안 간다.

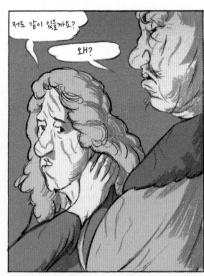

저도 같이 있을까요?

왜?

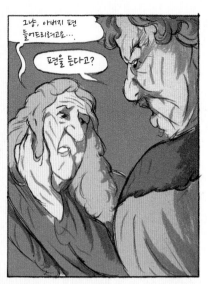

그냥, 아버지 편 들어드리려고요....

편을 든다고?

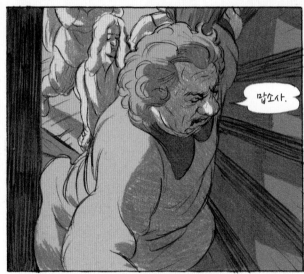

맙소사.

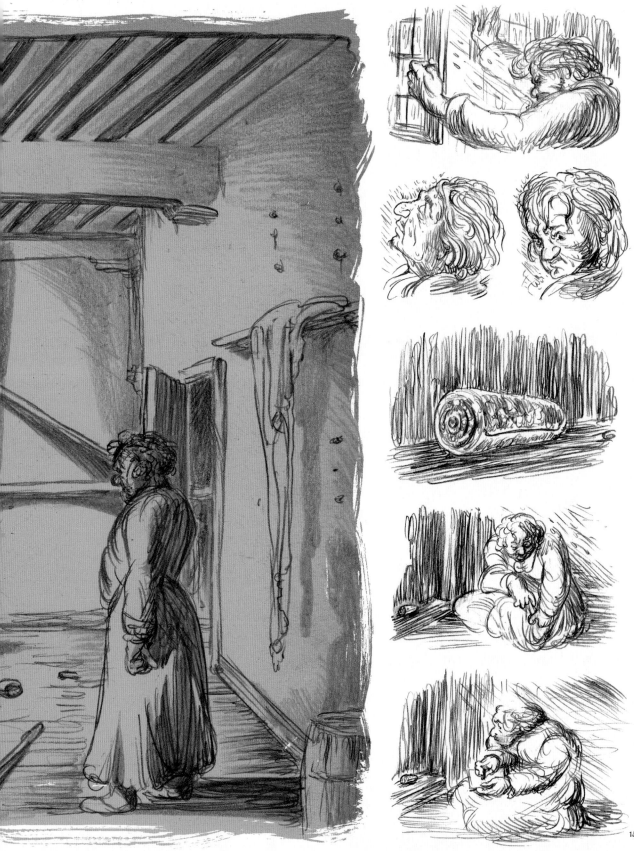

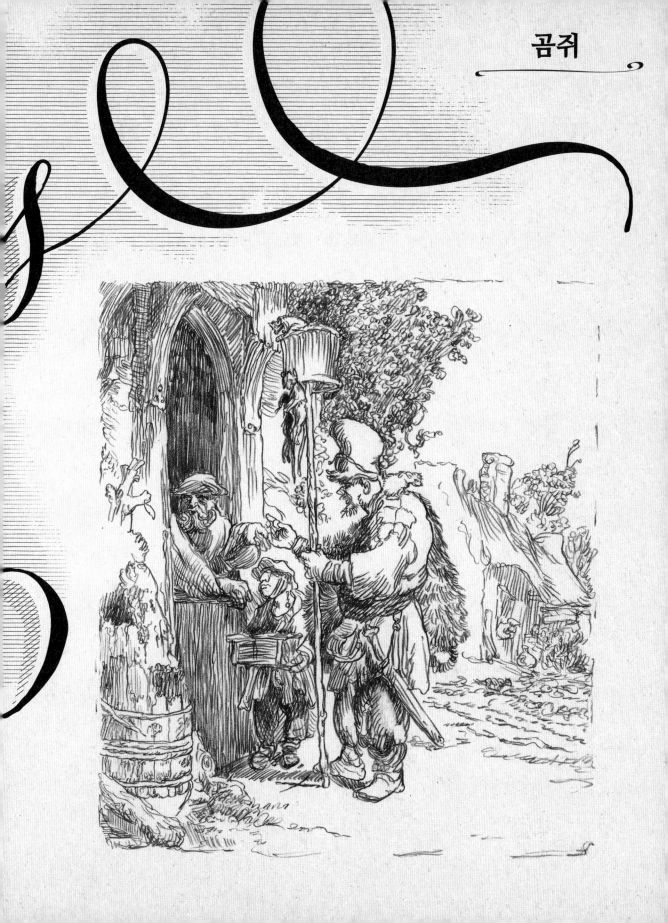

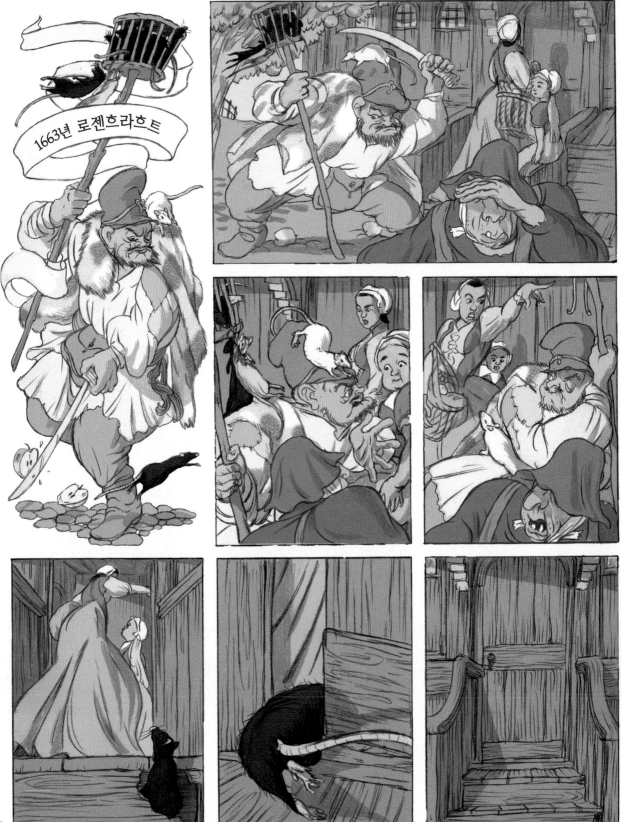

1663년 로젠흐라흐트

파브리티우스, 자네 작품이 궁금하군.

나빠지 않군, 카렐.

다듬어졌지만 요란하지도 않고.

자네 경우인 기술이 그 자체가 아니라 목적을 위한 수단이야.

좋아.

붓 좀 줘보게.

감사합니다. 선생님, 감사합니다.

아버지, 제 것도 한번 봐주시겠어요?

학생들 앞에서 그렇게 '아버지'라고 불러야겠니?

달리 뭐라 불러야 할지 모르겠어요.

이게 뭐냐?

코끼리와 새끼예요.

둥지 안에?

코끼리를 한 번도 본 적이 없어서요, 아버지.

코끼리 가죽에 무슨 색을 쓴 거지?

검정과 흰색이요.

명암은?

같은 색을 썼는데 검정을 좀 더 썼어요.

도대체 왜 그림을 그리는 거냐, 티투스?

저런, 또 시작이군.

티투스?

저리 비켜요!

또 내가 잘못한 거지?

누가 찾아오셨어요. 옛 친구분이라고 하시네요.

가라고 해. 난 친구가 없어.

하하, 투덜거리는 건 여전하군, 자네.

아니, 이게 누군가! 얀? 얀 리번스?

그래, 나야!

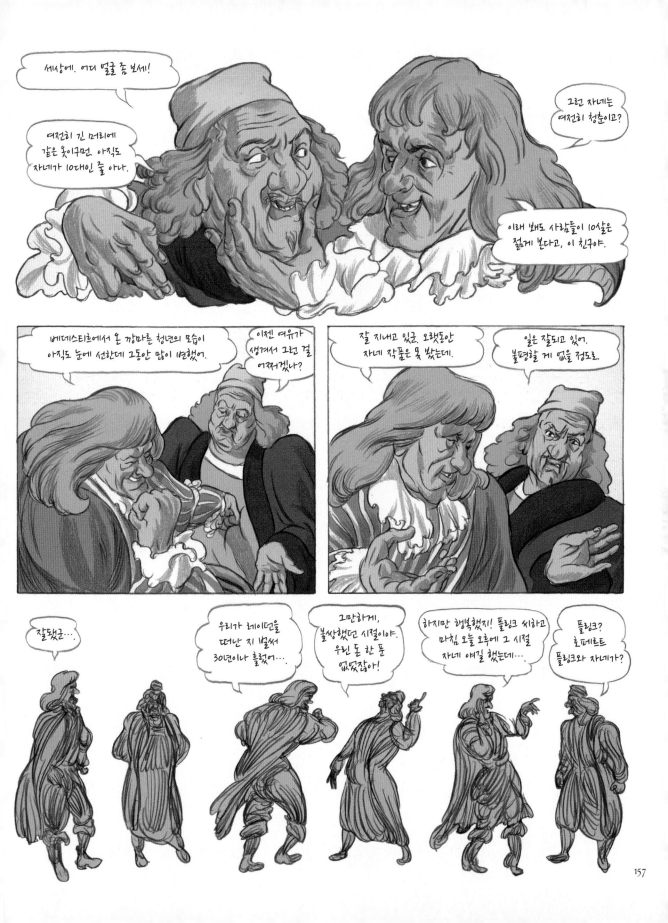

렘브란트. 이제 우리는 낡은 작업실에서 염소 똥과 아마인유로 장난치던 젊은이가 아니야.

이제는 60년대야, 사람들의 입맛에 맞춰야지. 소비자가 왕이야! 소비자도 생각이 있더라고!

벽에 걸어놓기 좋은, 밝은색에 예쁜 여자들이 있는 그런 그림… 그게 뭐 잘못됐나?

자네 작품의 브라운톤 말이야. 나는 아직도 좋게 보지만 사람들은…

시대의 흐름에 맞춰야 해, 결국 그렇게 되더라고.

그건 내가 판단할 일이야.

159

물론 자네 감각은 탁월하지.

뭔가 잘못되면 늘 학생들에게 대신 시키기도 하고 말이야.

그거 먹으면 안 돼. 정물화용 소품이야.

이봐 아가씨. 우리를 엿보고 있었나?

아니에요!

할아버지 될 거니?

저는 코르넬리아이고 저 분은 아버지세요!

바지가 웃겨요. 보라색은 여자들이 입는데.

글쎄, 그럴 수도 있겠지만 너한테 줄 게 있어.

자, 네 저금통에 넣으렴. 저금통 있니?

이제 가봐야겠어. 이제 자네 어디 사는지 아니까 또 들를게.

후프한테 안부 전해줄게.

161

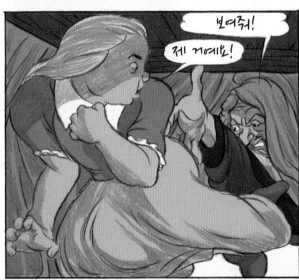

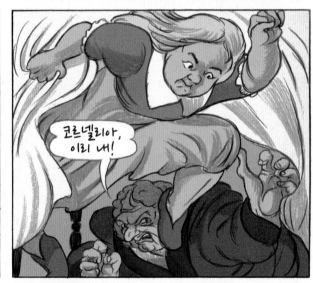

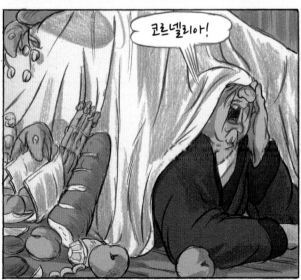

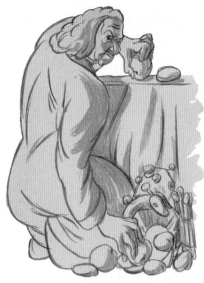

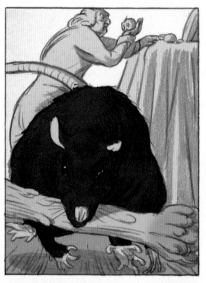
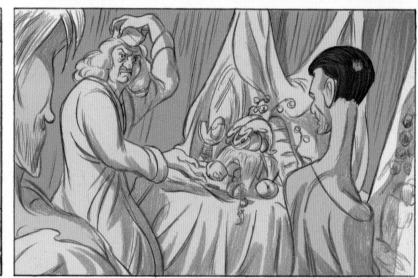

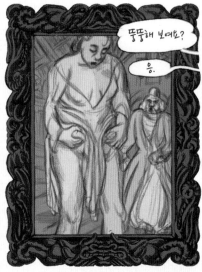
뚱뚱해 보여요?

응.

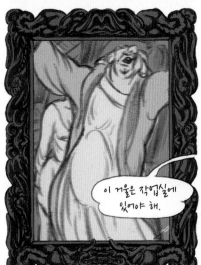
이 거울은 작업실에 있어야 해.

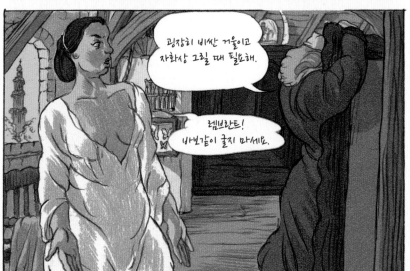
굉장히 비싼 거울이고 자화상 그릴 때 필요해.

렘브란트! 바보같이 굴지 마세요.

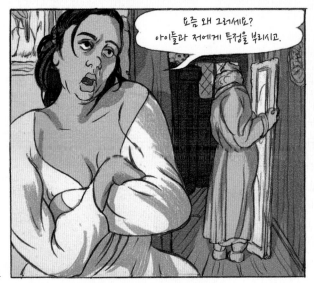
요즘 왜 그러세요? 아이들과 저에게 투정을 부리시고.

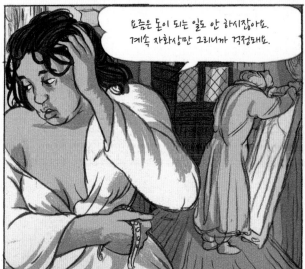
요즘은 돈이 되는 일도 안 하시잖아요. 계속 자화상만 그리니까 걱정돼요.

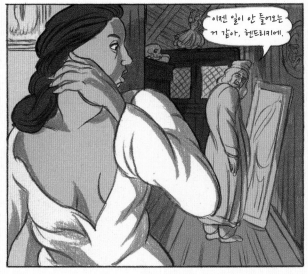

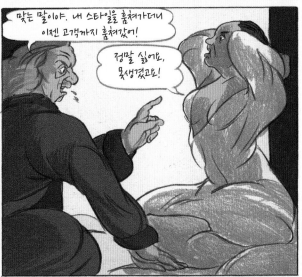

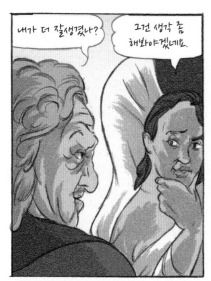

내가 더 잘생겼나?

그건 생각 좀 해봐야겠네요.

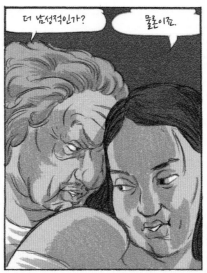

더 남성적인가?

물론이죠.

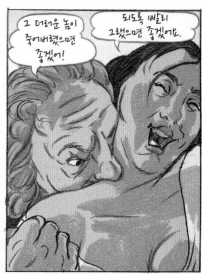

그 더러운 놈이 죽어버렸으면 좋겠어!

되도록 빨리 그랬으면 좋겠어요.

호페르트,
시끄러워요! 이제 막
잠들려고 하는데.

종일 몸이 안 좋다고 불평하더니
이젠 밤새워 일하네요.

시청 일은 천천히 하고
이제 침대로 와요.

호페르트?

어서요.

그럼 좋을대로 해요.

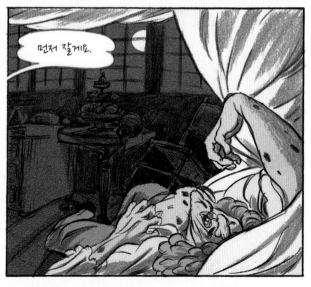

먼저 잘게요.

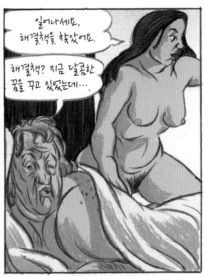

어, 작품 조심하라고! 무슨 계획인 거야?

곧 알게 될 거예요.

헨드리키에! 뭐하는 거야? 헨드리키에!

스톤펠스 양, 애들아 안녕.

무슨 일 있어요?

판 레인 씨가 어젯밤에... 갑자기....

아빠가 돌아가셨어요!

169

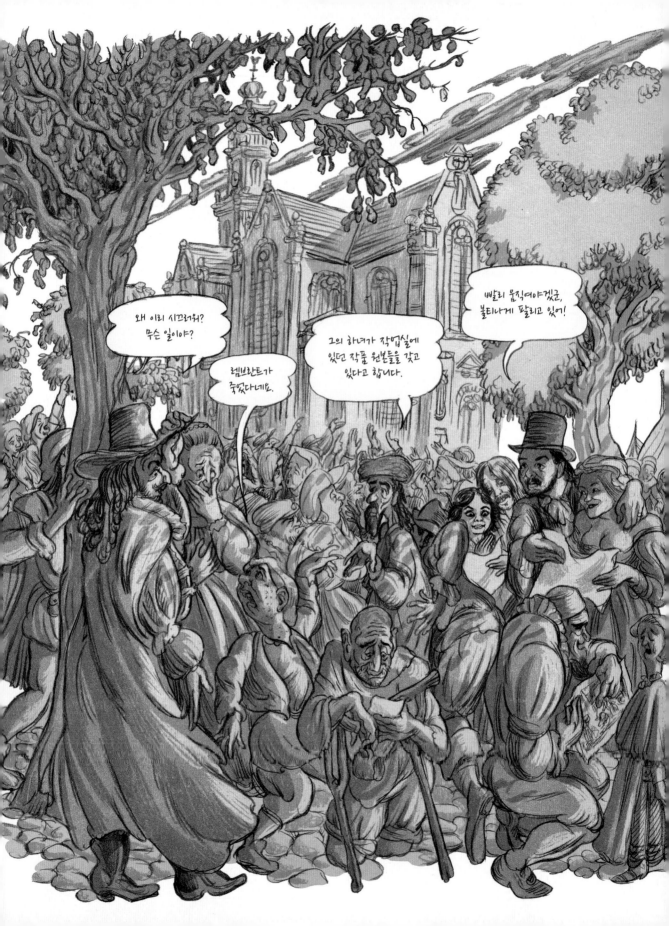

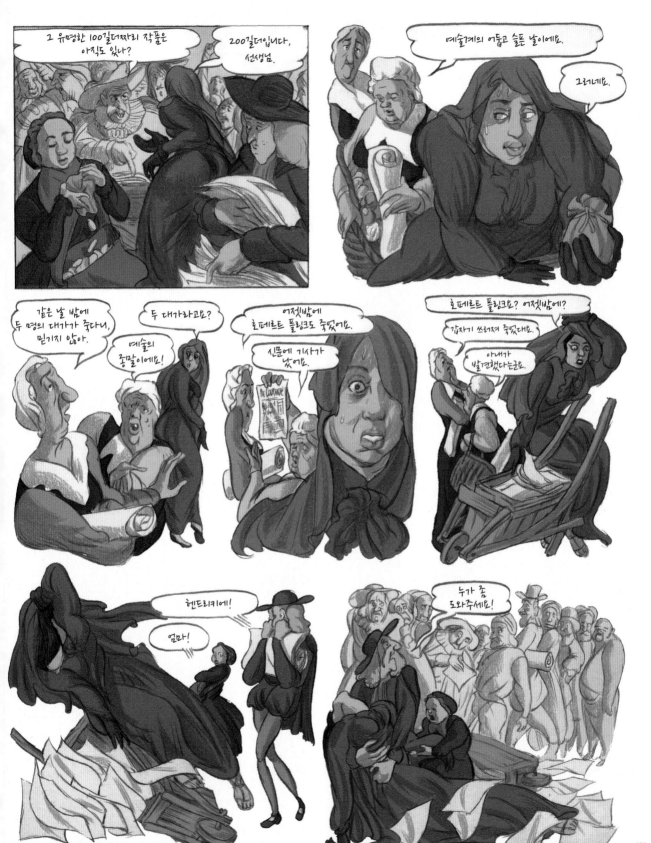

침실은 위층이에요.

조심해요!

티투스, 무슨 일이냐?

당신 죽은 거 아니었소?

무슨 소리야, 난 멀쩡하다고.

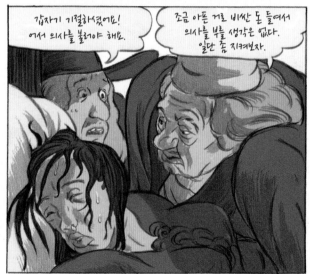

갑자기 기절하셨어요! 어서 의사를 불러야 해요.

조금 아픈 거로 비싼 돈 들여서 의사를 부를 생각은 없다. 일단 좀 지켜보자.

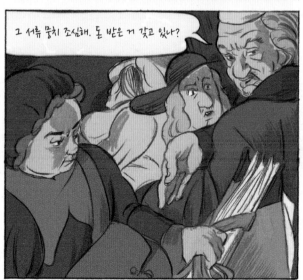

그 서류 뭉치 조심해. 돈 받은 거 갖고 있나?

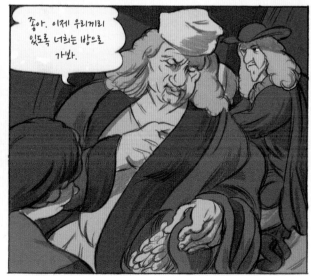

좋아. 이제 우리끼리 있도록 너희는 방으로 가봐.

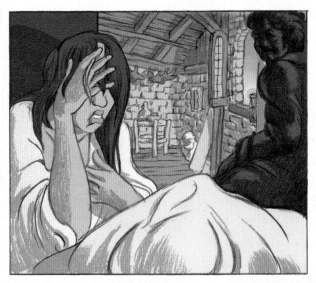

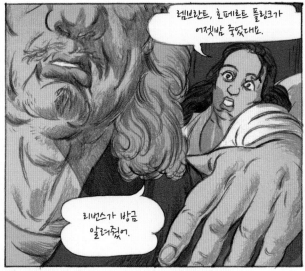

렘브란트, 호페르트 플링크가 어젯밤 죽었대요.

리번스가 방금 알려줬어.

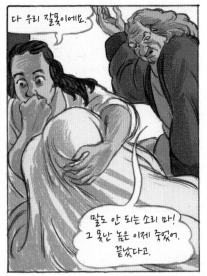

다 우리 잘못이에요.

말도 안 되는 소리 마! 그 못난 놈은 이제 죽었어. 끝났다고.

이제 내가 시청 일을 분명히 맡을 거라고 안이 그러더군.

설마, 정말요?

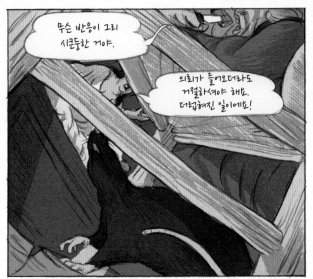

무슨 반응이 그리 시큰둥한 거야.

의뢰가 들어오더라도 거절하셔야 해요. 더럽혀진 일이에요!

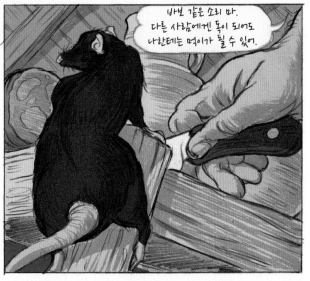

바보 같은 소리 마. 다른 사람에겐 독이 되어도 나한테는 먹이가 될 수 있어.

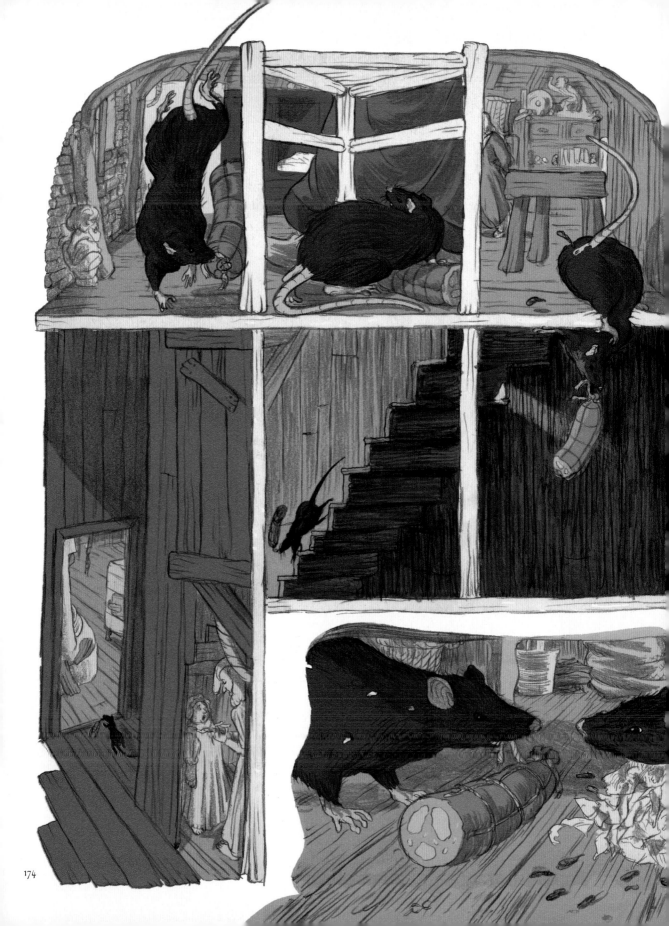

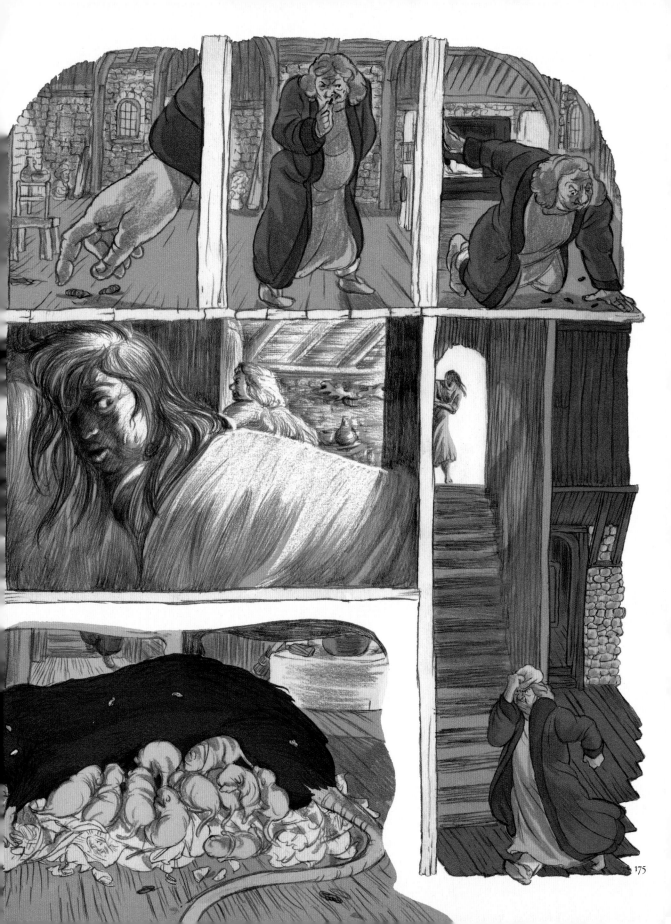

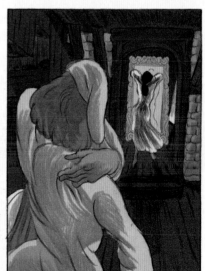

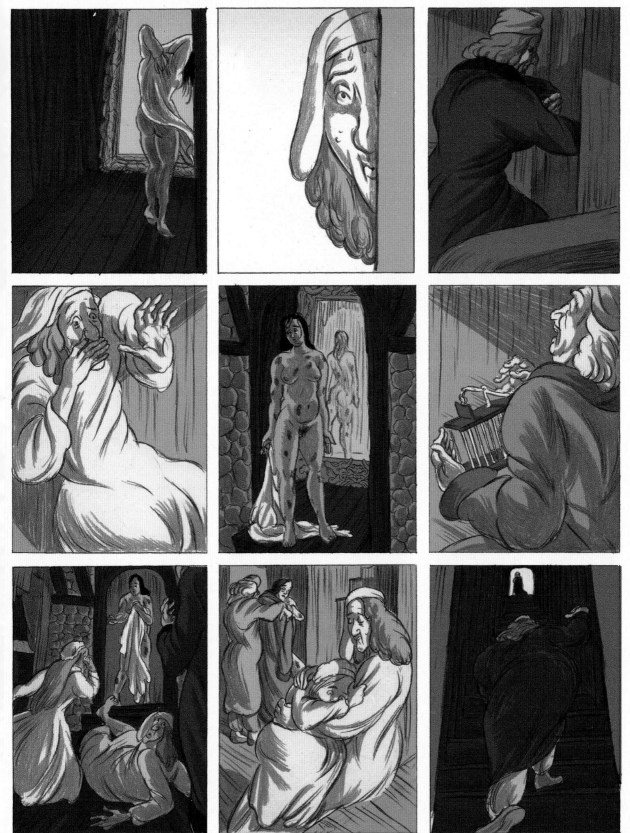

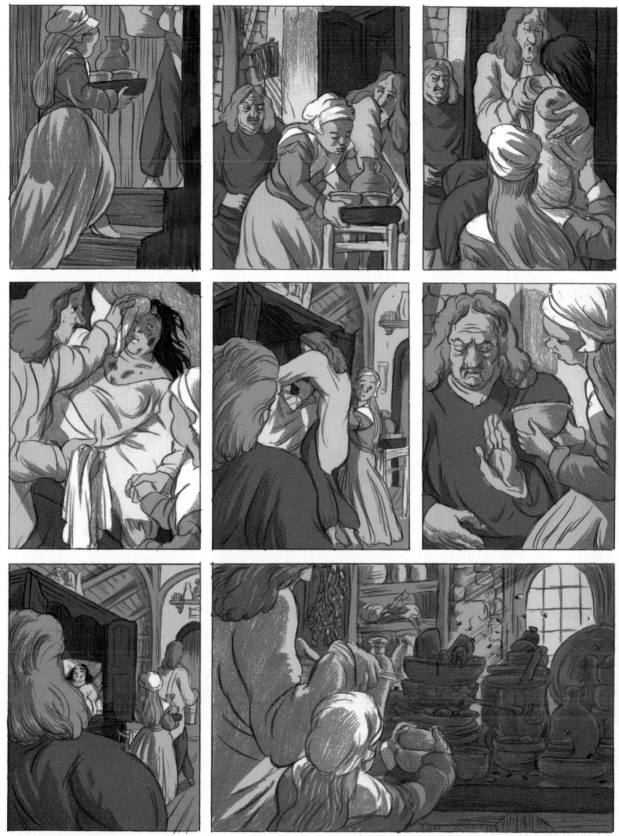

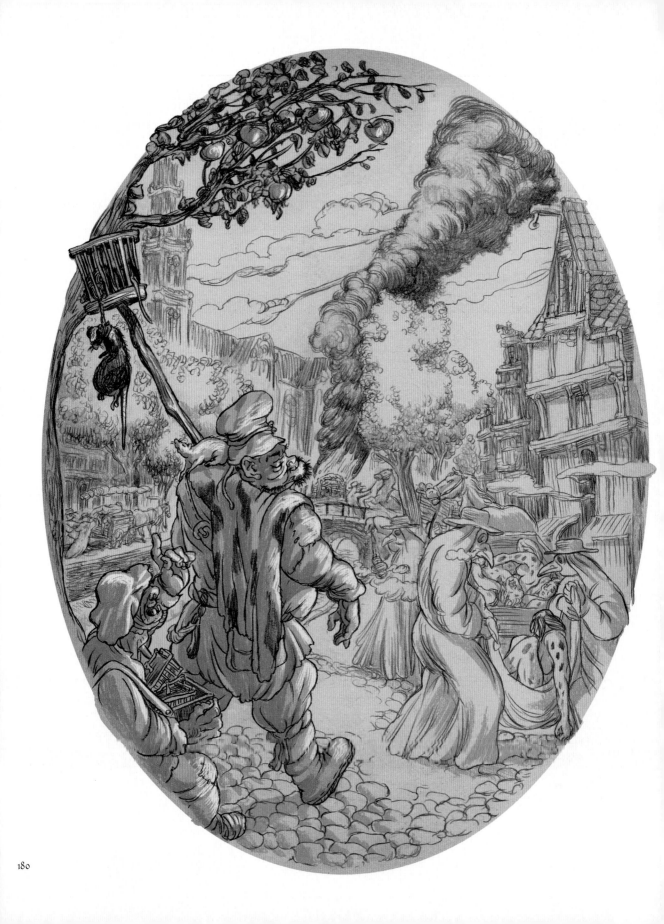

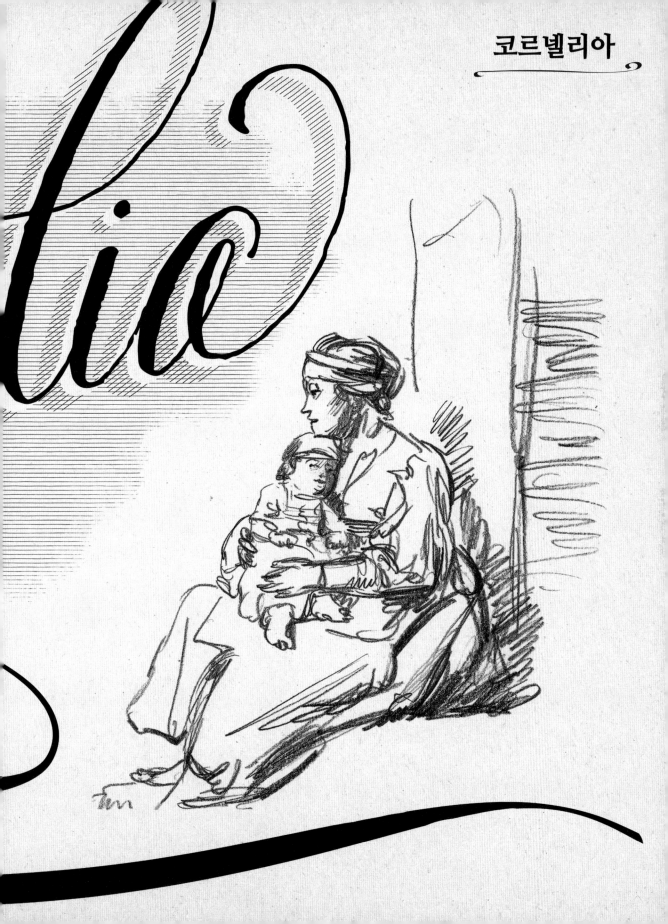

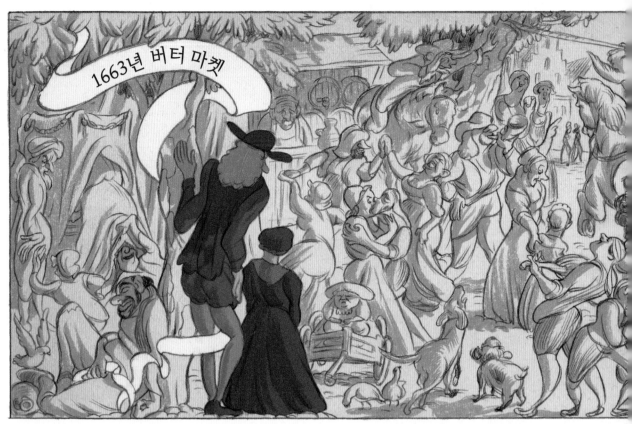

농부 여러분, 시민 여러분, 주민 여러분, 어서 오세요!

동전 3개에 하얀 코끼리 한스켄을 보여드립니다. 신의 창조물 중에 가장 크고 가장 무시무시한 괴물이죠!

신사 숙녀 여러분 와서 구경하세요! 동전 3개입니다.

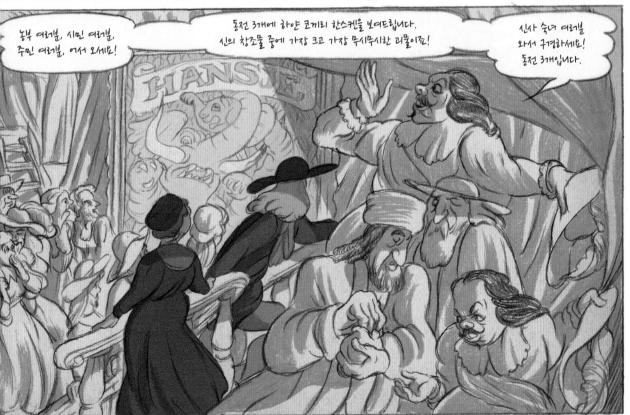

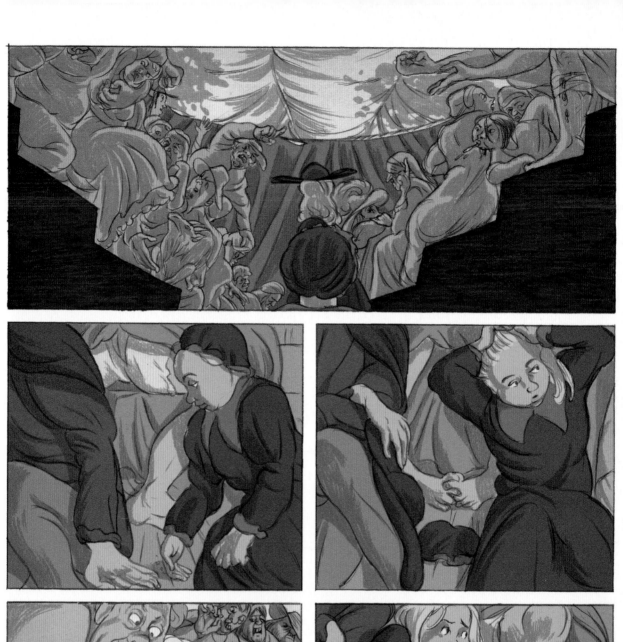

신사 숙녀 여러분...

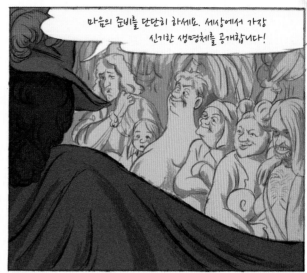

마음의 준비를 단단히 하세요. 세상에서 가장 신기한 생명체를 공개합니다!

1년 동안 전 유럽 왕실 투어를 마치고...

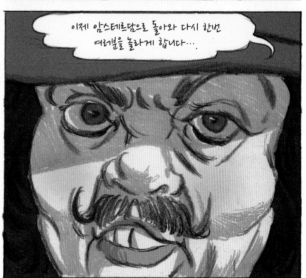

이제 암스테르담으로 돌아와 다시 한번 여러분을 놀라게 합니다...

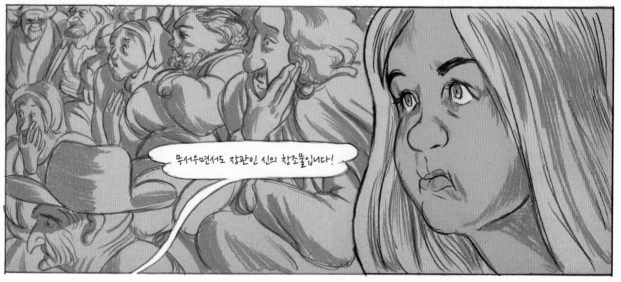

무서우면서도 장관인 신의 창조물입니다!

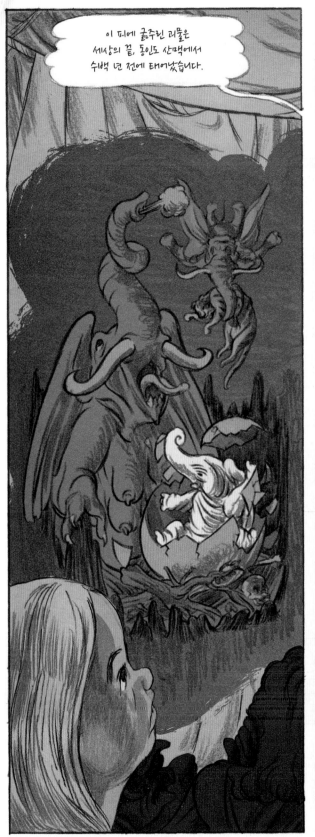

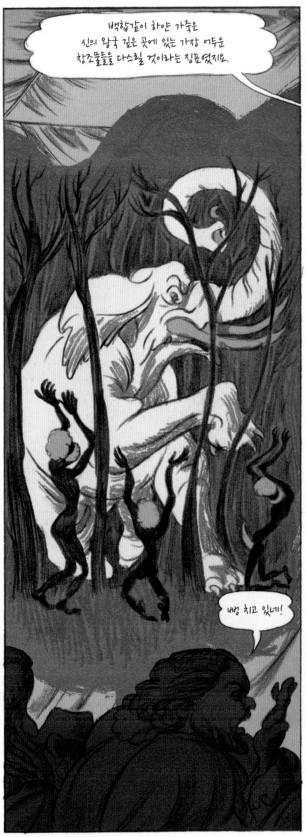

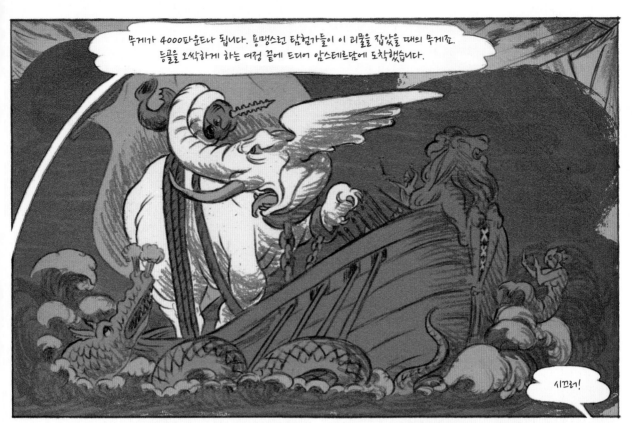

무게가 4000파운드나 됩니다. 몽맹스런 탐험가들이 이 괴물을 잡았을 때의 무게죠.
등골을 오싹하게 하는 여정 끝에 드디어 암스테르담에 도착했습니다.

시끄러!

신사 숙녀 여러분,
이제 한스켄을…

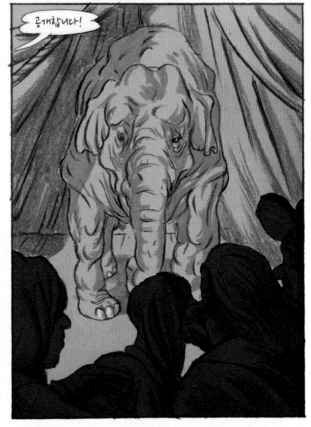

공개합니다!

191

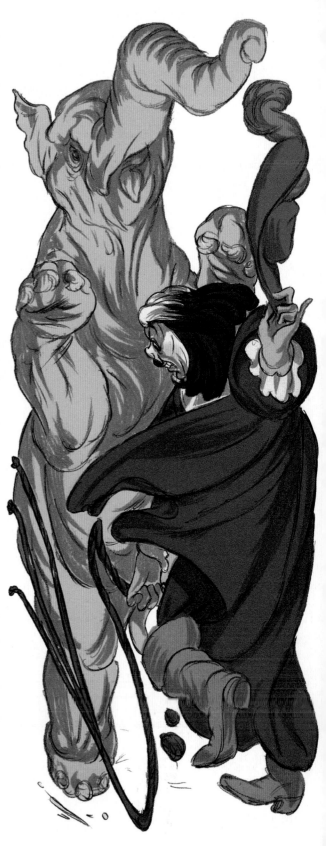

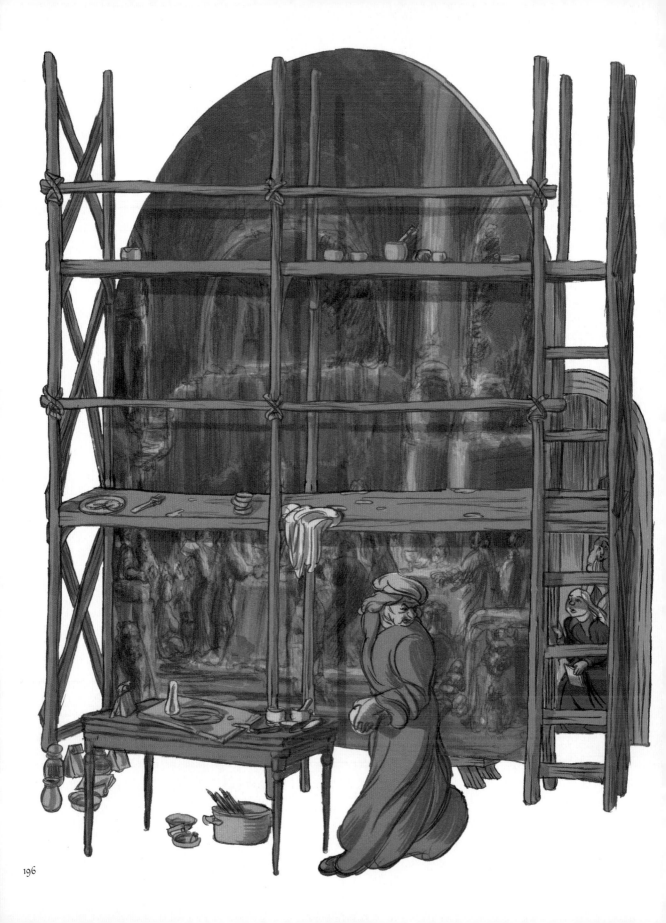

티투스

1668년 로젠흐라흐트

이게 뭐죠?

이 주소에 사시는 렘브란트 판 레인이 그린 〈클라우디우스 시빌리스와 바타비아인들의 음모〉라는군요.

안녕하세요.

나도 알아요, 지난 2년간 새 시청 갤러리에 걸려있었는데 이게 왜 여기 있죠?

더 이상 필요 없나 보죠.

그럴 리가요. 의뢰받은 작품이고 아버지가 아직 돈을 못 받으셨는데요.

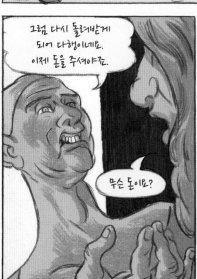

그럼 다시 돌려받게 되어 다행이네요. 이제 돈을 주셔야죠.

무슨 돈이요?

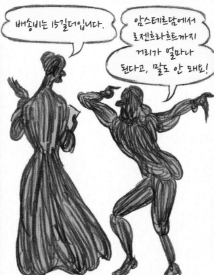

배송비는 15길더입니다.

암스테르담에서 로젠흐라흐트까지 거리가 얼마나 된다고, 말도 안 돼요!

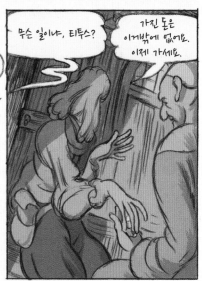

무슨 일이냐, 티투스?

가진 돈은 이거밖에 없어요. 이제 가세요.

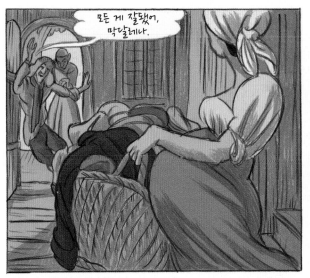

모든 게 잘됐어, 막달레나.

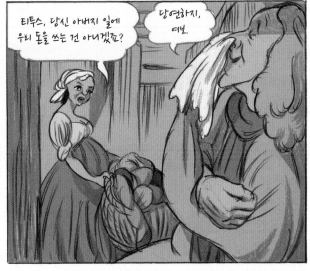

티투스, 당신 아버지 일에 우리 돈을 쓰는 건 아니겠죠?

당연하지, 여보.

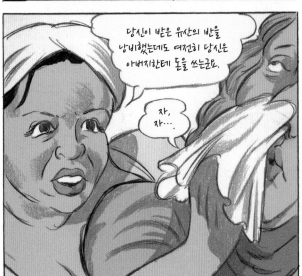

당신이 받은 유산의 반을 낭비했는데도 여전히 당신은 아버지한테 돈을 쓰는군요.

자, 자…

고마워할 줄 모르는 그 늙은이를 위해 빨래하고 요리하고 청소하는 것도 이젠 지긋지긋해. 화난다고요! 이제 우리 가족이 생길 거잖아요, 티투스.

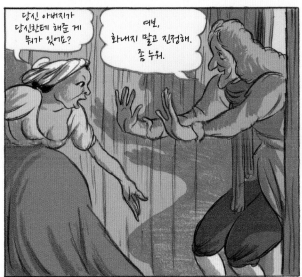

당신 아버지가 당신한테 해준 게 뭐가 있어요?

여보, 화내지 말고 진정해. 좀 누워.

뭘 숨기려는 거예요? 사람들이 뭘 쳐다보고 있는 거죠?

이게
뭐예요?

아버지
그림이야.

이게 여기
왔어요?

잘 들어요, 티투스. 이건 당신이 해결해야
할 일이 아네예요. 이제 난 집에 가서
먹을 걸 만들게요. 같이 갈 거죠?

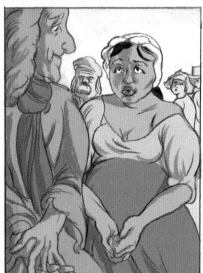

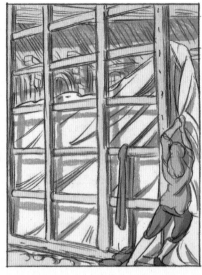
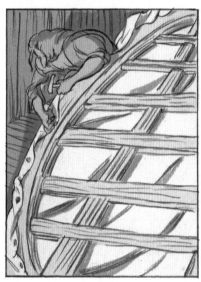
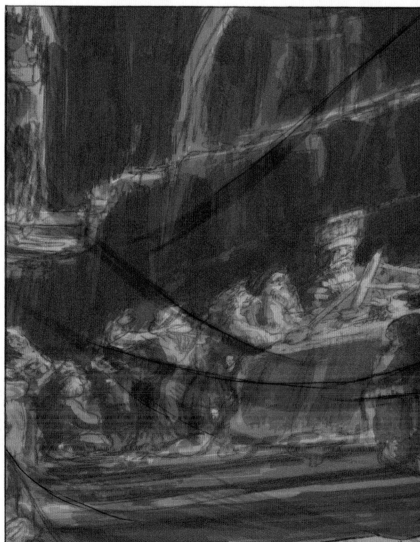

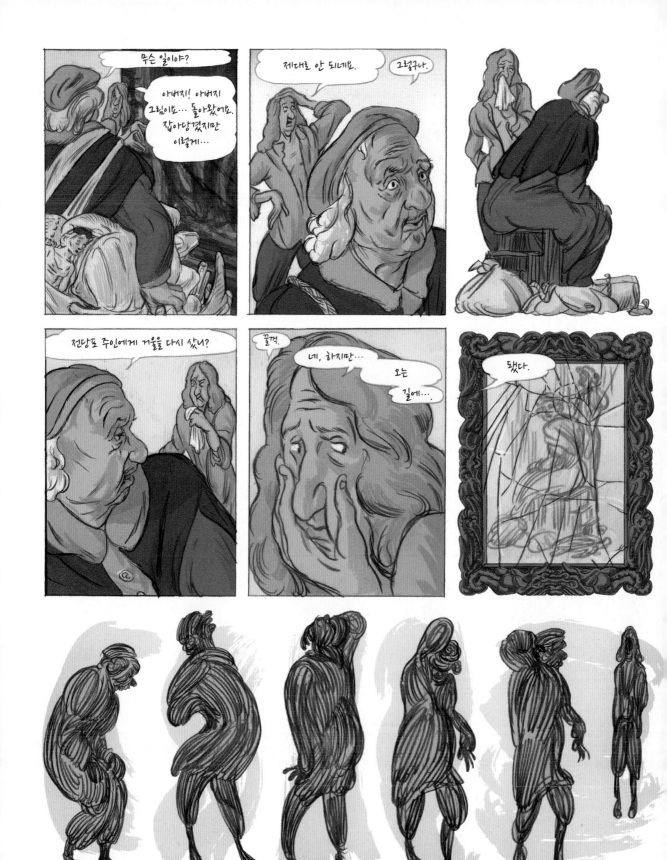

미안해.

저녁 남겨놨어요.

수프 맛있어.

당신 완전히 땀에 젖었군요.

몸이 좀 안 좋은 거 같아. 다 먹고 빨리 자야겠어.

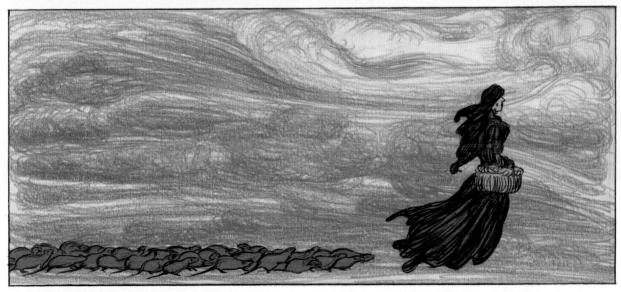

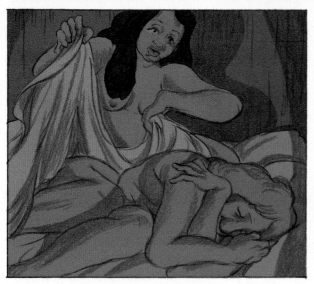
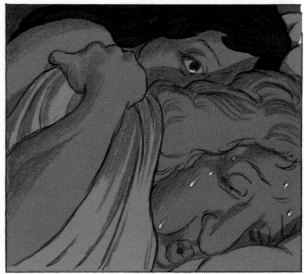

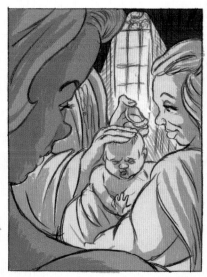

네 아버지는 손녀가 세례받는 거
안 보고 싶으셨대? 아들 장례식에도
못 올만큼 그렇게 바쁜 분이신가?

어머니가 교회에서
쫓겨난 후론 죽기 전인 교회에
다신 안 온다고 하셨어요.

그 말은 귀가
따갑도록 들었어요….

그래도 코르넬리아 네가 왔잖아.
티투스도 고마워할 거야.

그래, 티투스의 이복 여동생이 이렇게 컸어.
세월 참 빨라!

막달레나, 당신은 이제
겨우 28살인데 말하는 건
어른 같네요….

너한테 말
안 하는 것도
많단다, 얘야.

내가 너보다 나이가 두 배나 많아...

콜록콜록.
자꾸 기침이... 콜록...

자, 티티아를 잠깐 저에게 주세요.

콜록콜록.

막달레나, 절대 아프면 안 돼요,
알았죠? 우리 가족 중에 죽은 사람이
이미 너무 많아요.

바보 같은 소리.
내가 죽으면 티티아는
누가 키워? 네가?

절대 안 되죠!

그래, 내가 네 나이 땐 그랬지. 하지만 이젠
아이가 있는 것도 괜찮아. 너는 남자 친구 없니?

있어요, 화가인데 이름은 코르넬리스예요.
코르넬리스와 코르넬리아.

화가라... 여전하시겠어.

죽은 오빠만큼 다정하진 않지만
술도 안 마시고 같이 있으면 즐거워요.

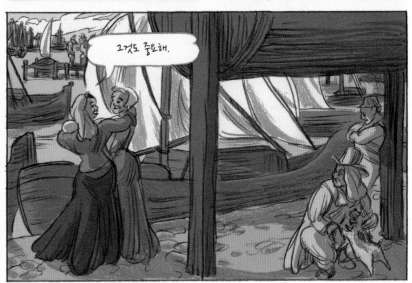

그것도 좋고해.

213

andt

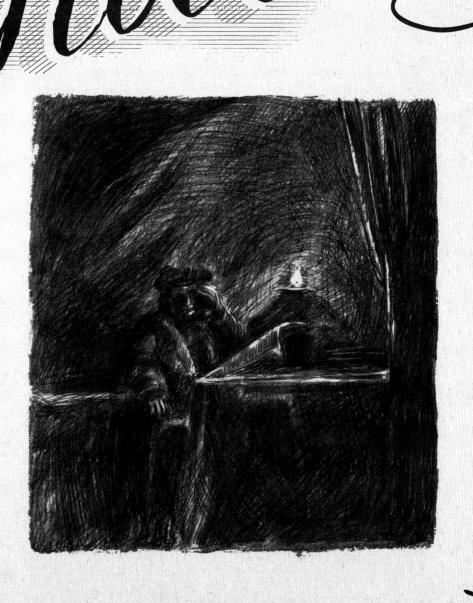

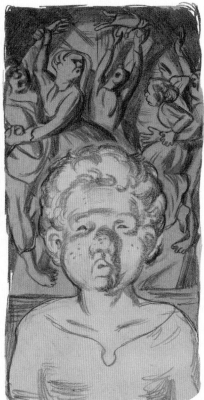

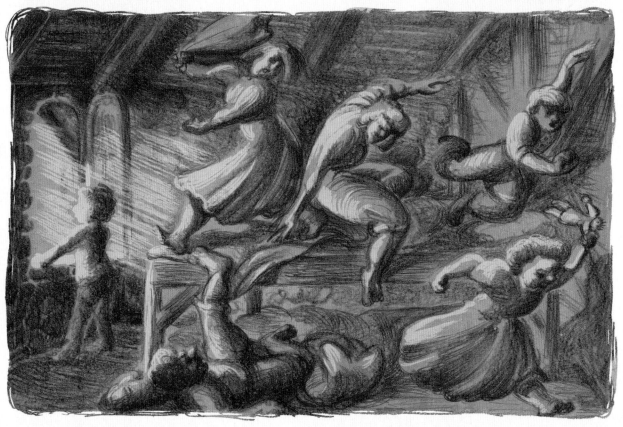

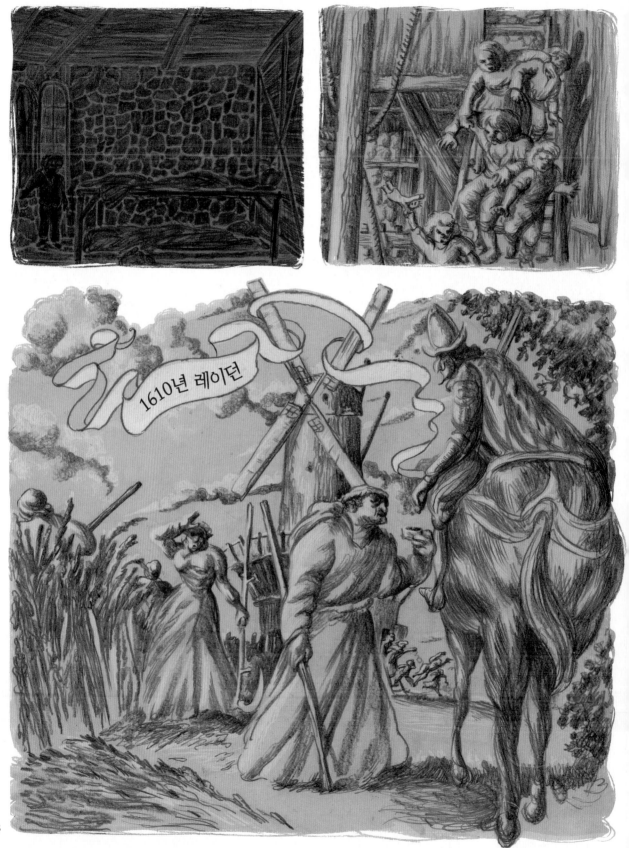

1610년 레이던

222

당신이 암스테르담 안내인 피터 블라우 씨입니까?

네, 그렇습니다.

블라우 씨, 코시모 대공을 암스테르담의 유명 화가분들에게 안내해주셔야 합니다.

기꺼이 모셔다 드리겠습니다.

한 가지 꼭 아셔야 할 것은, 비공식 방문이라는 점입니다. 비공식이니만큼 사람들에게 알려지지 않기를 대공께서 원하십니다.

각별히 주의하겠습니다.

그럼 잘 부탁드립니다. 블라우 씨.

오, 수행단이 도착했군요.

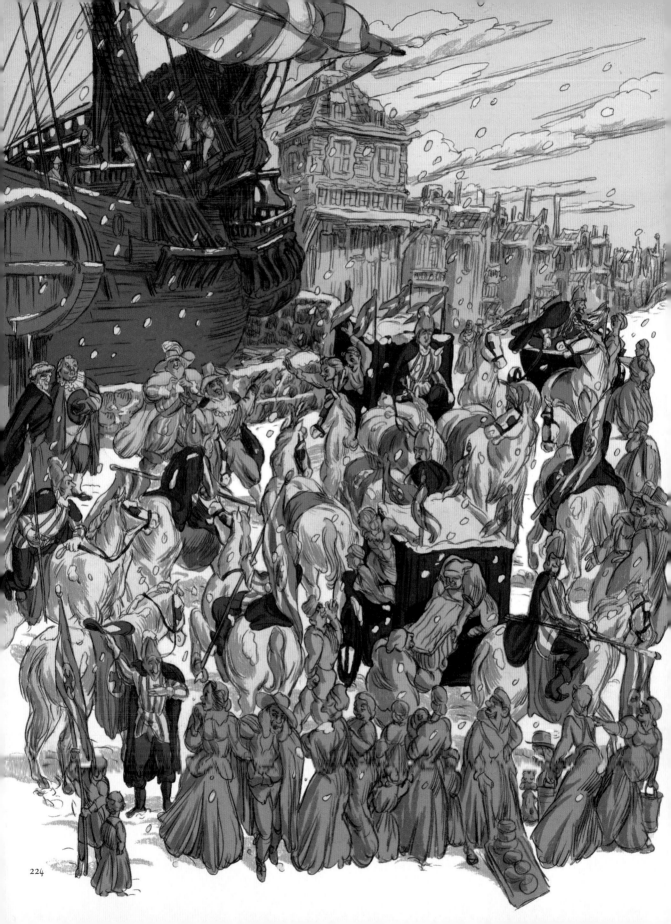

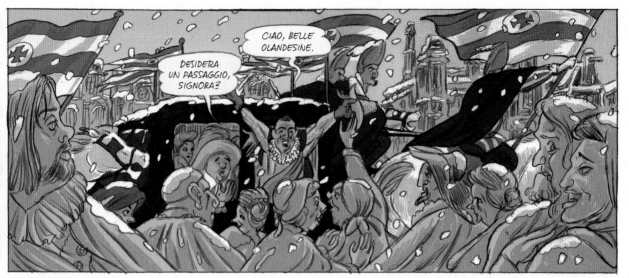

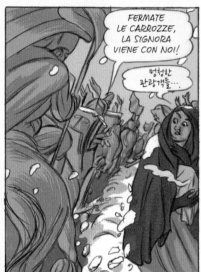

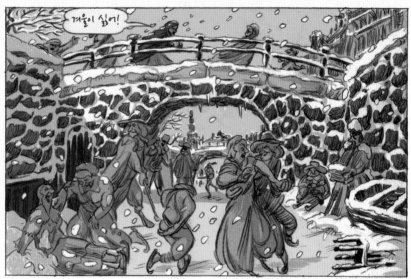

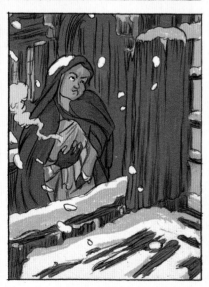

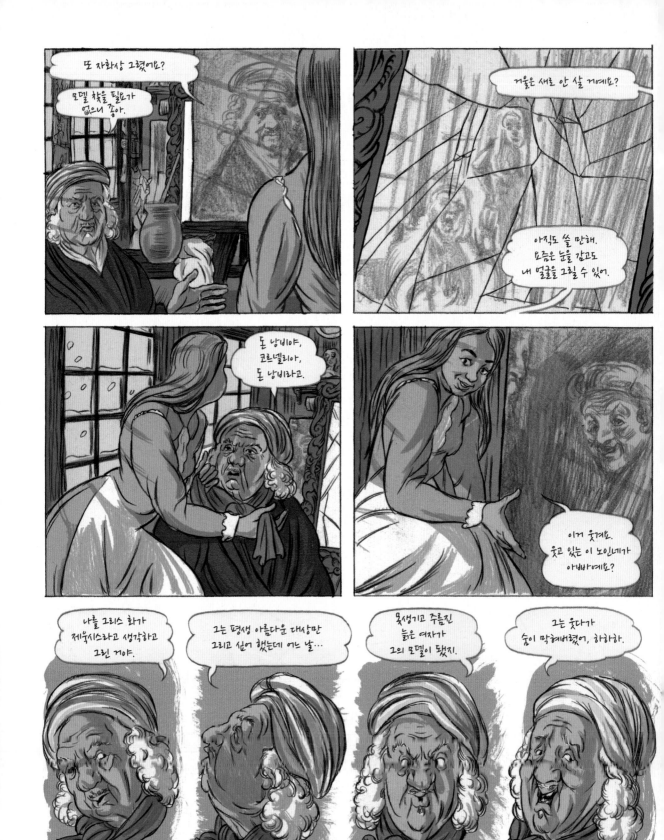

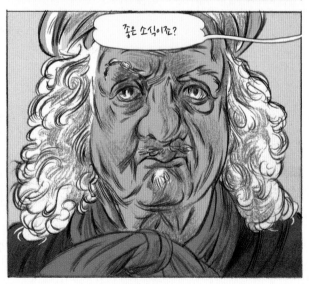

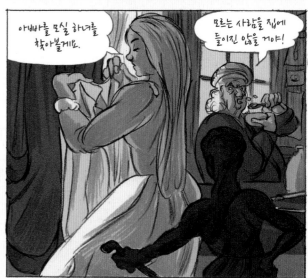

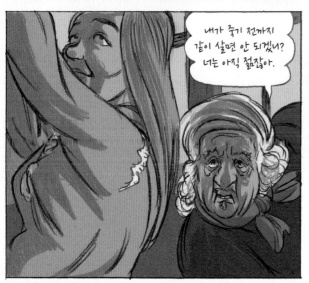

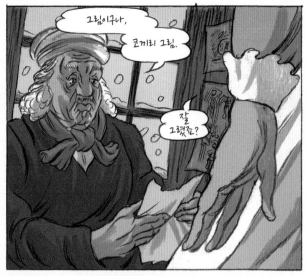

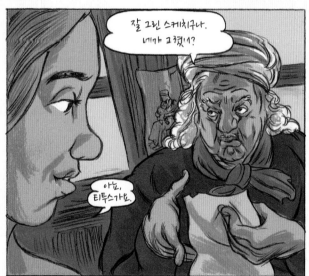

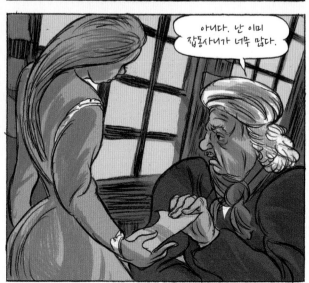

FINALMENTE.

MAESTRO REINBRENT, IL FAMOSO.

INCONTRARE UN MAESTRO TALMENTE GRANDE È UN ONORE PER ME, PER IL GRANDUCA COSIMO DE' MEDICI E PER IL MIO GRAND AMICO E SERVO CICCIO.

렘브란트 선생님, 코시모 대공께서 만나 뵙게 되어 영광이라시며 선생님 그림 몇 점을 사고 싶어 하십니다. 네덜란트 대가들 그림을 수집하시거든요.

여긴 아무것도 없소.

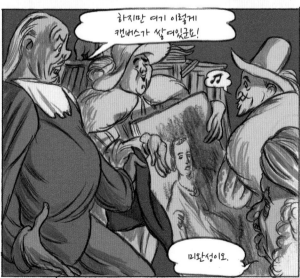

하지만 여기 이렇게 캔버스가 쌓여있군요!

미완성이오.

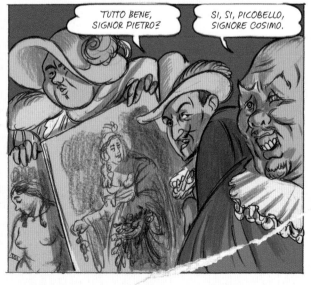

TUTTO BENE, SIGNOR PIETRO?

SI, SI, PICOBELLO, SIGNORE COSIMO.

231

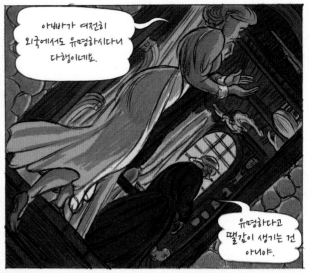

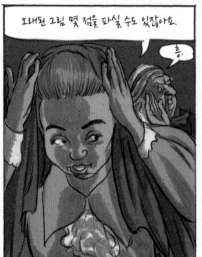

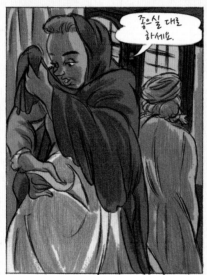

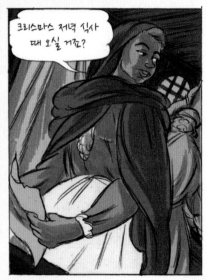

234

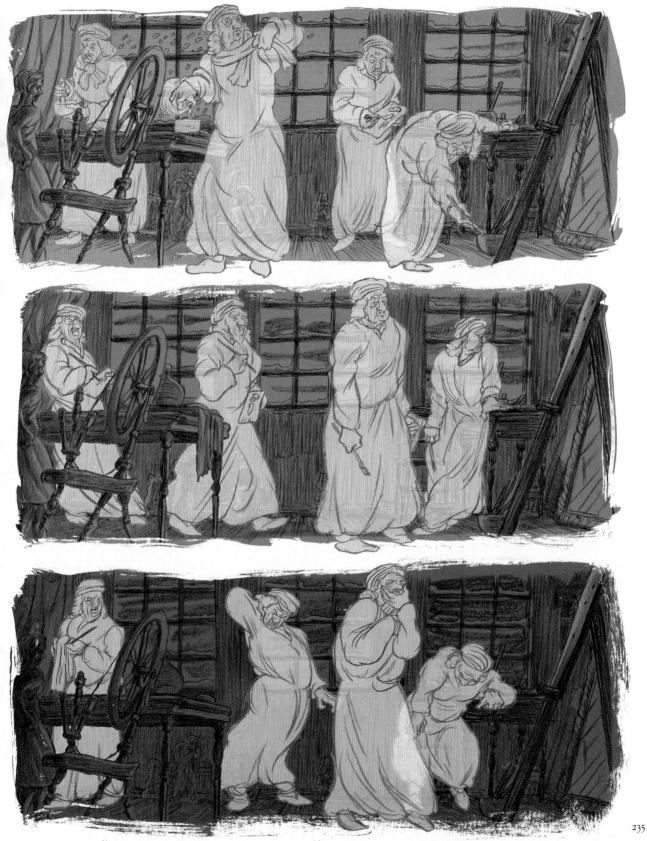

235

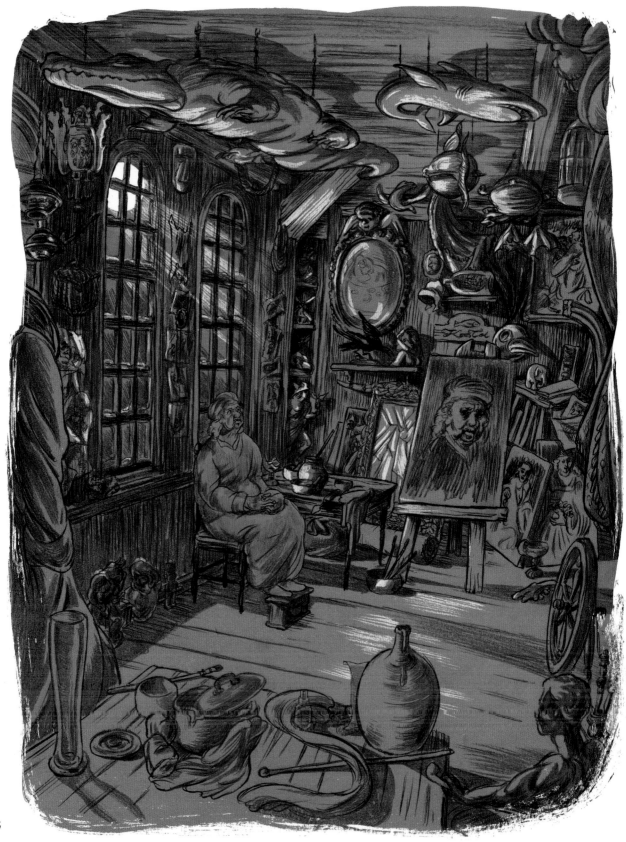

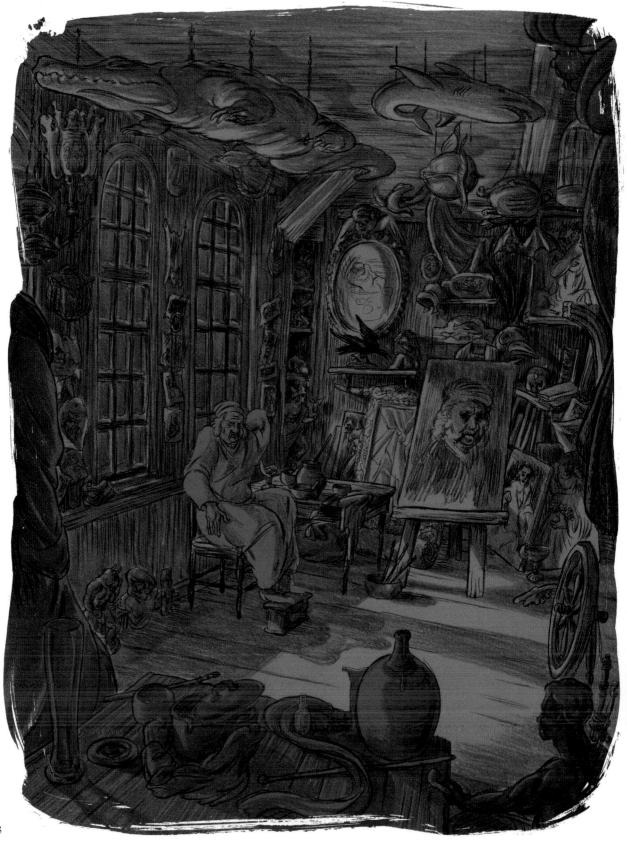

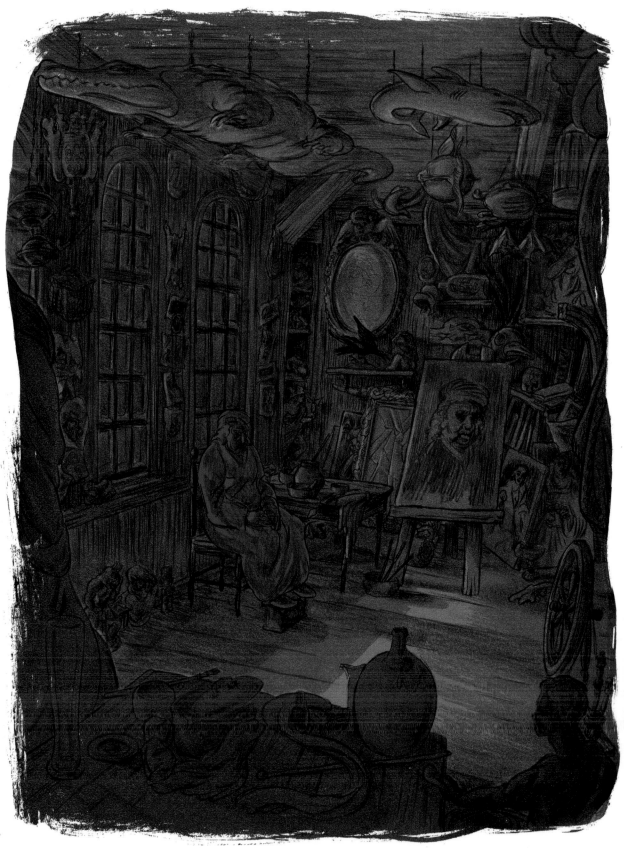

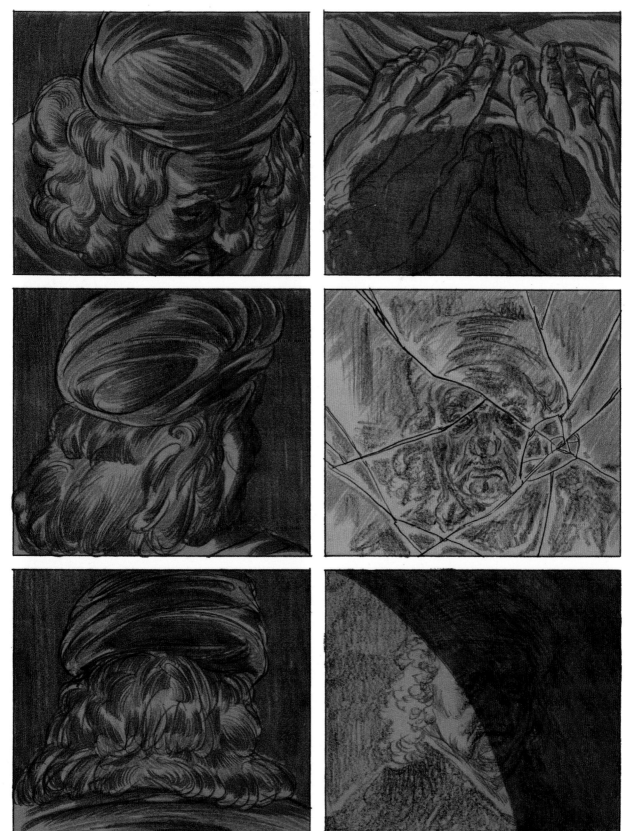

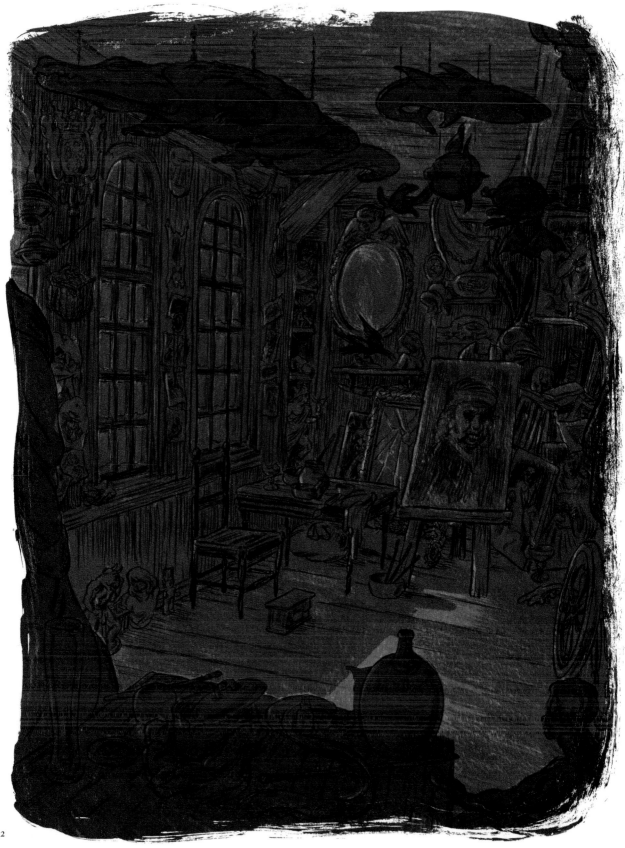

저자가 본문에 그린 렘브란트의 작품들

p.11
Elephant with three figures

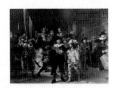
p.32~33
Nightwatch

p.44
Sketch of convicted girl

p.47
Artist in his studio

p.53, 54
Judas repentant

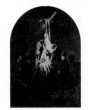
p.63
Descent from the cross

p.65
Drawing of Saskia

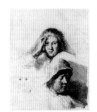
p.75
Sketches of Saskia

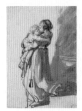
p.86
Woman descending a staircase
with a child

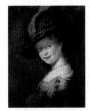
p.87
Portrait of the young Saskia

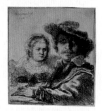
p.89
Self portrait with Saskia

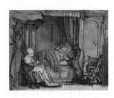
p.91
Saskia in bed

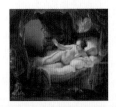
p.94
Danae

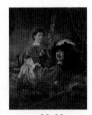
p.98, 99
The prodigal son at the tavern

p.107
Woman in north dutch costume

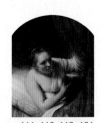
p.111, 112, 113, 121
Young woman in bed

p.115, 231
Portrait of Hendrickje Stoffels

p.115
A woman bathing in a stream

p.115
Bathsheba at her bath

p.115
Hendrickje Stoffels

p.115
lucretia

p.115
Woman in a doorway

p.123
Sleeping young woman

p.137
Conus marmoreus

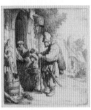

p.149
Rat poison peddler

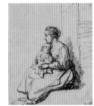

p.183
A woman with a small child
on her lap

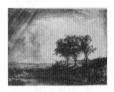

p.185
The three trees

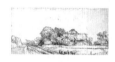

p.185
Cottage on the Diemerdijk,
looking east

p.185
Six's bridge

p.185
View over the Amstel from the
rampart

p.185
The Omval on the Amstel

p.185
View of Amsterdam

p.196, 207
The conspiracy of the batavians
under Claudius Civilis

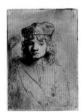

p.199
Portrait of Titus

p.215
Student at a table by candlelight

p.222
Monk in the cornfield

p.222
Woman pissing

p.226
Self portrait as Zeuxis laughing

p.226
Self portrait

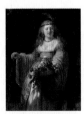

p.231
Saskia as Flora

1606년	7월 15일 암스테르담 근교 레이던의 중산층 제분업자의 아들로 태어난다.
1620년	고전학을 공부하기 위해 레이던대학에 입학했지만 바로 그만둔다.
1622~1624년	화가 스바넨부르흐 밑에서 그림을 배우기 시작한다. 그 후 반년 동안 암스테르담의 역사화가 라스트만 밑에서 도제 생활을 한다.
1625년	레이던으로 돌아와 리번스와 함께 화실을 연다.
1629년	총독 비서 하위헌스가 그의 그림에 지대한 관심을 보이고 후원을 한다. 작업실에 제자들이 들어오기 시작한다.
1631년	화가로서 성공하여 날로 번창하는 수도 암스테르담으로 이사한다. 그곳에서 귀족들의 초상화를 그리며 명성을 날린다.
1634년	7월에 부유한 가문의 딸 사스키아와 결혼한다.
1639년	1월에 암스테르담 유대인 거리 요던브레이스트라트에 저택을 사들인다. 〈그리스도의 수난〉 연작의 마지막 그림을 완성한다.
1641년	아들 티투스가 태어난다.
1642년	〈야간순찰〉을 완성한다. 6월, 아내 사스키아가 죽는다. 그가 만든 에칭 가운데 가장 유명한 작품인 〈100길더 판화〉 작업을 시작한다. 그의 판화는 계속해서 더 많은 인기를 얻는다.
1649년	렘브란트는 헤이르체와 갈등을 겪다 결혼 약속을 지키지 않는다고 고발당한다.
1653년	그림 의뢰가 많이 들어오지만 렘브란트는 빚 때문에 계속 돈을 빌린다.
1654년	헨드리키에와의 사이에서 딸 코르넬리아가 태어난다.
1656년	집의 소유권을 아들 티투스의 이름으로 넘긴 직후 렘브란트는 파산 선고를 받는다.
1657~1658년	렘브란트의 집과 소장품이 경매에 붙게 된다. 로젠흐라흐트로 이사해 은둔 생활을 한다. 오랜 법정 소송 끝에 티투스가 받아야 할 유산의 일부를 반환받는 데 성공한다.
1665년	티투스가 성년이 되어 유산을 상속받는다. 렘브란트는 〈유대인 신부〉를 그리는 데 매달린다.
1668년	티투스가 2월 10일에 결혼하지만, 반년 후에 사망한다.
1669년	렘브란트는 며느리 집에서 지내며, 3월에 태어난 아이의 대부가 된다. 〈성전에 있는 시므온〉을 완성하지 못한 채 10월 4일에 사망한다.